手机摄影与短视频拍摄

实战从入门到精通

颜描锦　编著

清华大学出版社

北　京

内 容 简 介

本书对手机摄影和短视频拍摄的技巧进行高度提炼，书中的 208 个实战技巧，对手机摄影、短视频拍摄和后期处理的操作步骤进行了全面解读，使读者能够快速应用并投入实战。全书共分 3 篇 11 章，内容包含手机摄影入门知识、构图方法、光线运用、专题拍摄，视频拍摄基础知识、运镜方法、取景技巧、延时视频拍摄、热门视频拍摄，以及修图技巧和视频剪辑等，帮助读者掌握手机摄影与短视频拍摄技巧。

本书可帮助对手机摄影和短视频拍摄感兴趣的人员快速入门，也适合在手机摄影和短视频拍摄方面有一定经验的人员快速提高操作水平，还可作为培训机构的参考书。

图书在版编目 (CIP) 数据

手机摄影与短视频拍摄实战从入门到精通 / 颜描锦编著 . —北京：清华大学出版社，2022.7
（2023.11 重印）

ISBN 978-7-302-60387-0

Ⅰ . ①手… Ⅱ . ①颜… Ⅲ . ①移动电话机—摄影技术 ②视频制作 Ⅳ . ① J41 ② TN929.53 ③ TN948.4

中国版本图书馆 CIP 数据核字 (2022) 第 047625 号

责任编辑：李 磊
封面设计：杨 曦
版式设计：孔祥峰
责任校对：马遥遥
责任印制：杨 艳

出版发行：清华大学出版社
 网 址：https://www.tup.com.cn，https://www.wqxuetang.com
 地 址：北京清华大学学研大厦A座 邮 编：100084
 社 总 机：010-83470000 邮 购：010-62786544
 投稿与读者服务：010-62776969，c-service@tup.tsinghua.edu.cn
 质 量 反 馈：010-62772015，zhiliang@tup.tsinghua.edu.cn
印 装 者：小森印刷霸州有限公司
经 销：全国新华书店
开 本：170mm×240mm 印 张：15.5 字 数：331千字
版 次：2022年7月第 1 版 印 次：2023年11月第 3 次印刷
定 价：99.00元

产品编号：092028-01

序　言

　　我是误打误撞成为摄影师和旅行家的，这并非戏言，初入摄影行业时哪知道自己能干出什么名堂，直到后来陆续与视觉中国、新华社、东方IC、全景视觉、8KRAW、未来影像等专业的摄影平台签约合作，我才开始将自己看作是一名专业的摄影师。此后，由于在各大平台上投放的作品被许多人看见，我不仅有了粉丝，还被许多同行给予了肯定，我更加觉得自己要加油，一定干出点成绩！

　　这些年来，越来越多的人喜欢上了用手机拍摄照片和短视频，不过，很多人对于手机摄影和短视频拍摄没有太多经验，花费了大量的时间和精力自行摸索，学习了很多理论知识，但始终没有在实际拍摄中获得理想的效果。我也经历过这个阶段，深知其中的不易，也知道一个拥有摄影梦想的普通人在学习路上的艰辛，所以在这本书里，我将自身的"毕生所学"都一一奉上。

　　其实，我们要提升手机摄影和短视频拍摄水平，除了自己摸索外，还有更加简单、有效的方法，那就是借鉴他人的经验，进行系统化的学习，快速掌握实用的摄影及短视频拍摄技巧。本书是我总结了自己这些年的摄影摄像实践经验，汇总编写而成的实战型的图书，希望能够帮助更多人少走弯路，拍摄出满意的作品。

　　通常来说，手机摄影和短视频拍摄主要包含3个方面的内容，即手机摄影、短视频拍摄，以及如何进行后期处理。本书通过3篇11章内容、208个实战技巧，对手机摄影和短视频拍摄的内容进行全面解读。书中几乎包含了日常生活中能够用到的所有摄影技巧，最大限度地满足不同人的需求，不管是初学者还是高阶玩家，都可以从中找到自己需要的知识与技巧。

　　经历生活，是一个摄影师和旅行家职业旅途上一直都在做的事情。我们是生活的记录者，哪怕乘着破冰船在南极拍摄冰川，哪怕昼夜不分地在北欧记录极昼与极夜，也不过是一个人过了许多种生活。你我他，谁不是活在这大千世界里呢？在我看来，摄影就是一门人人都能学的技能，只要热爱生活、认真观察、勤于记录，就能轻松跨进摄影的门槛。

本书提供素材文件、案例效果、教学视频，读者可以扫描下方的配套资源二维码获取。此外，本书赠送丰富的学习资源，包括30个短视频拍摄与Vlog运镜技巧、15集抖音案例拍摄教学视频、30集剪映热门后期教学视频，以及《手机摄影构图大师练成术》电子书，读者可以扫描下方的赠送资源二维码获取。

配套资源　　　　　　　　赠送资源

特别提醒：在编写本书时，笔者是基于当前各平台和软件截取的实际操作图片，但书籍从编写到出版需要一段时间，在这段时间里，软件界面与功能会有一些调整与变化，如删除或增加了某些功能，这是软件开发商做的更新。在阅读时，读者可根据书中的思路，举一反三，进行学习。

颜描锦

2022年1月

目 录

CONTENTS

手机摄影篇

第3章　光线：巧用光与影打造视觉大片 ··· 041

第4章　专题：不同题材的手机拍摄实战　　058

视频拍摄篇

第5章 基础：用手机拍出震撼的短视频 　　　　　　　　　　　　084

第6章　运镜：拍摄视频常用的镜头技法　　096

第7章 取景：捕捉电影级别的视频画面 121

第8章 延时：拍摄时光飞逝的精彩画面 138

第9章　热门：别具一格的视频拍摄方法　　149

后期处理篇

第10章　修图：使用App修出想要的效果　　180

手机摄影篇

第 1 章

入门：用手机就能拍出完美照片

　　如今摄影已经成为许多人生活中的一项重要娱乐活动，每天人们都在用手机记录着身边有趣的事物，如聚会、美食、宠物等。作为摄影领域的新兴势力，手机拍照代表着摄影开始由专业烦琐，向轻松简单转变。

　　想要拍出好的照片，一些基本功是必不可少的，本章将介绍手机摄影的相关基础知识。

1.1　6 个拍出好照片的基本要素

想要快速掌握手机摄影技巧，必须先了解手机摄影的一些基本要素，包括稳定、对焦、构图、光线和分辨率等，这些都会影响一张照片的拍摄效果。本节将对拍摄的基本要素进行简要介绍。

1.1.1　稳定拍摄提高成像质量

抖动是影响照片质量的重要问题，试想你拿着手机正要按下快门，但手部的抖动使拍出来的照片产生了一种"虚幻"效果，这种照片无疑是失败的。

为了防止这种情况发生，我们可以使用配备防抖功能的机型，以有效克服因手抖产生的影像模糊问题，从而提高成像质量。

在使用手机时，我们可以通过双手持机，来确保手机拍摄时的稳定性。拍摄时手不要抖动或左右摇晃，特别是在按下快门键的那几秒，一定不要动，这样拍出来的照片才能保证清晰，如图1-1所示。

图 1-1　稳定拍摄的清晰照片

除了通过双手持机来确保手机拍摄时的稳定性以外，我们还可以通过一些辅助工具来增强画面的稳定性，如三脚架、八爪鱼支架，以及拍照手柄等。如图1-2所示，利用八爪鱼支架进行拍摄。

图 1-2　利用八爪鱼支架拍摄

有些摄影新手在拍照片时，按下快门后立马就把手机拿过来看拍摄的效果。这样操作是不正确的，因为手机在拍摄照片的过程中，由于光线不佳可能会有一个缓慢曝光的过程，如果这时移动手机，那么画面肯定是不清晰的。所以，使用手机拍照片的时候，一定要确定照片拍摄完成了，再拿近手机查看拍摄效果。

1.1.2　对焦拍摄获得清晰照片

一张优秀的摄影作品最基本的要求便是清楚的成像，而准确的聚焦是获得清晰照片的保障。下面我们就来了解一下聚焦的重要性，以及获得清晰照片的主要方法。

1. 聚焦的重要性

对于摄影师来说，如果拍出的照片是模糊的，那么即使它再具创造性，也不能称为是合格的作品。一般来说，影像模糊的主要原因之一就是疏于精确的聚焦。

精确的聚焦，是将画面中的主体清晰地展现，这需要摄影师用心对待。如图1-3所示，从两张同素材照片的对比中，我们可以很明确地看出，聚焦失败的照片是模糊不清的。

图 1-3 模糊与清晰的照片对比

2. 保证照片锐度

锐度是反映图像平面清晰度和图像边缘锐利程度的一个指标。如果将锐度调高，图像平面上的细节对比度就会更高，看起来也会更清楚。如图1-4所示，高锐度可以使拍摄的花朵中的花蕊纤毫毕现。

图 1-4 高锐度拍摄出的照片

一般来说，要想保证照片的锐度，三脚架是必备的辅助工具，同时配合以下拍摄技巧，可以提升照片的锐度与清晰度。

（1）正确对焦。目前手机基本都配备了自动对焦功能，可满足大部分的拍摄要求。但是，在景深特别小的情况下，自动对焦往往会聚焦不准确，特别是在向主体近距离对焦时，手机摄影功能的局限性就会显现出来。此时，我们就可以通过触摸屏幕进行对焦，将焦点放在想要突出表现的主体上。这种做法跟单反相机的手动对焦相似。

（2）利用景深。景深的作用是突出被摄主体，让照片上的背景虚化。利用景深来提升照片清晰度的方法，是使用大光圈拍摄，也可以通过近距离拍摄造成背景虚化以突出主体效果。

1.1.3 利用构图提高照片美感

一幅成功的摄影作品，都拥有别具匠心的构图方式，看似简单的点、线、面搭配的背后，其实是摄影师精心追求的极致构图。在手机摄影作品中，我们可以将主体放置在画面的右三分之一处，这是较为常见的三分法构图。如图1-5所示，以近处的风车为主体，进行三分法构图。

图 1-5 三分法构图拍摄的照片

在对画面进行构图时，我们要特别注意两点：一是要主次分明；二是要适当取舍。

1. 主次分明

主就是主角、主体，拍摄者最想表达的东西，而"次"就是配角，用于陪衬主角。在摄影中，我们可以用前景、中景、背景，再配合景深、距离远近、位置、色彩等来达成主次分明的目标，给观看者留下深刻的印象。

如图1-6所示，照片中的主体是一辆绿色的越野车，配角是附近的泥土、草和山等。主体的颜色比较鲜艳，而配角的颜色则偏暗，将主体置于照片右侧三分之一处，使观看者一眼就能把握住主体。

图 1-6 主次分明的构图手法

2. 适当取舍

通常，摄影初学者最易犯的错误就是"太贪心"，很想把看到的场景全部拍进照片里，但是这样会使照片过于复杂、零乱，缺乏一个明确的主题。所以，拍摄人员要懂得取舍，做出适当的省略和裁切，这样照片的主题才会更加突出。

如图1-7所示，这张照片的画面很简洁，并没有把大部分的树枝和花都拍下来，而是重点展示了一朵花，使画面主体突出，主题明确。

图 1-7 简洁的构图手法

1.1.4 借助光线营造摄影效果

由于光的方向不同，主体的受光情况便会不同，那么拍出来的照片效果就会有所差异。例如，摄影师希望景物清晰呈现时，可使用顺光拍摄；想带出层次质感的话，可尝试侧光拍摄；若想表现出戏剧感的气氛，可尝试将主体放于背光的位置。灵活运用不同的光线，能够获得理想的拍摄效果。

如图1-8所示，照片采用逆光的构图手法，营造有层次感的画面，风车在逆光的照射下形成剪影效果，更加突出了云彩的线条。

图 1-8　运用光线营造层次感的画面效果

1.1.5 调整分辨率保证画质清晰

将手机调至最大的分辨率可保证画质的清晰度，也为后期提供了更多的调整空间。下面以华为P30手机为例，介绍调整最大分辨率的操作方法。

步骤 01 在手机上找到"相机"应用，点击打开，如图 1-9 所示。

步骤 02 在"拍摄"界面中，点击上面的设置图标 ⚙，如图 1-10 所示。

步骤 03 进入"设置"界面，选择"分辨率"选项，如图 1-11 所示。

步骤 04 进入"照片分辨率"界面，选中"【4:3】40MP"选项，完成最大分辨率的设置。如图 1-12 所示。该选项对应的照片尺寸为 5120*3840，是照片的最大分辨率。

图 1-9 点击打开相机

图 1-10 点击设置图标

图 1-11 选择"分辨率"选项

图 1-12 选中"【4:3】40MP"选项

1.1.6 打开网格为构图提供参照

在同样的色彩、影调和清晰度的条件下，构图更好的照片其美感也会更高。我们在使用手机拍照时，可以充分利用相机内的"网格"功能，帮助我们更好地构图，获得更完美的画面比例。下面以苹果手机为例，介绍打开"网格"功能的操作方法。

步骤 01 在手机主界面，点击"设置"图标，如图 1-13 所示。

步骤 02 进入"设置"界面，选择"相册"选项，如图 1-14 所示。

图 1-13　点击"设置"图标

图 1-14　选择"相册"选项

步骤 **03** 进入"相机"界面，向右滑动"网格"右侧的　图标，如图 1-15 所示。

步骤 **04** 操作完成后，图标会变成 ，表示已设置为网格构图，如图 1-16 所示。

图 1-15　向右滑动图标

图 1-16　设置网格构图

步骤 **05** 返回手机桌面，点击"相机"图标，如图 1-17 所示。

步骤 **06** 进入照片拍摄界面，可以看到画面中出现了网格线，说明"网格"功能已开启，如图 1-18 所示。

图 1-17　点击"相机"图标

图 1-18　开启"网格"功能

1.2　3 个正确的拍摄手势

很多人在用手机拍照时，由于持机姿势不正确，容易产生抖动，从而导致画面模糊。本节以华为手机为例，介绍一些稳定的拍照姿势和技巧，帮助大家拍摄出更多高质量的照片。

1.2.1　双手横握手机

当我们采用横画幅的构图方式进行拍摄时，就需要横握手机，此时可用双手夹住手机，从而保持稳定性，获得清晰的画面效果，如图1-19所示。左手的拇指和食指稳稳地捏紧手机，等稳定好画面后，用右手中指代替食指的位置，然后用食指来按下快门。

还有一种手势，即左手不变，用右手食指稳固手机的上侧和右侧边缘，将手机靠在右手掌心位置，用拇指来对焦画面并按下快门，如图1-20所示。

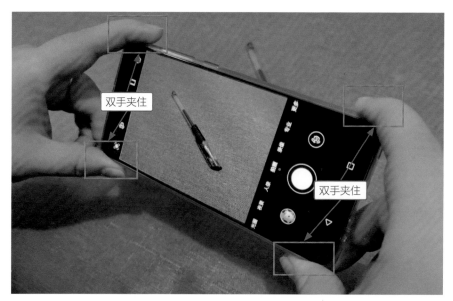

图 1-19　用双手夹住手机从而保持稳定

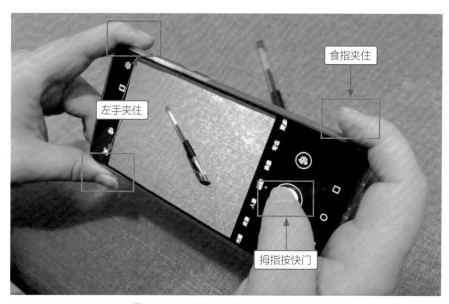

图 1-20　用拇指来对焦画面并按下快门

　　大家在用手机拍摄的时候，可以多练习一下这两种手势，看使用哪一种方式更加适应，以便在拍照时更加得心应手。

1.2.2　单手竖握手机

　　如果我们要采用竖画幅的构图方式进行拍摄，可以用左手握住手机，然后用右手食指按下快门，从而保持画面的稳定，如图1-21所示。

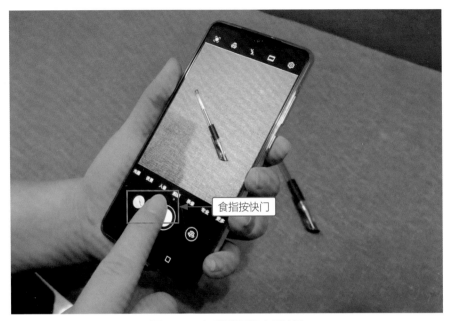

图 1-21　左手竖握手机右手拍摄

也可以用左手握住手机，然后用左手食指按下音量键。音量键在相机模式下具有快门的功能，按下音量键即可拍照，如图1-22所示。

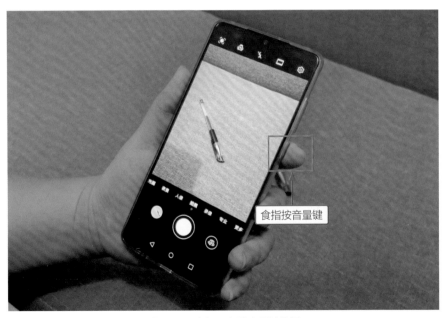

图 1-22　竖握手机按音量键拍摄

1.2.3 熟悉抓拍姿势

抓拍主要用来拍摄一些突发的场景，讲究的是速度，以最快的速度拿出手机，再

以最快的速度进入拍照模式并按下快门键。抓拍时，拿起手机并用拇指从屏幕右侧的相机图标向上划，快速进入拍照界面，如图1-23所示。然后用横握或竖握的手势稳定拍摄。

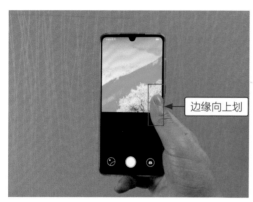

图 1-23　快速进入拍照界面

1.3　5 个专业模式控制曝光

使用专业模式，可以手动设置感光度、快门、曝光补偿、对焦模式，以及白平衡等参数，使拍摄出来的照片更加符合要求。本节主要以华为P30手机为例，介绍光圈、快门、感光度等相关知识，帮助大家了解手机中的曝光模式。

1.3.1　设置光圈控制光线数量

光圈可以控制透过镜头的光线数量，华为P30手机中提供了大光圈拍摄模式，在其中可以自定义光圈数值，用 f 值表达大小，如f/2.4、f/4等，如图1-24所示。

数值越小，表示光圈越大；数值越大，表示光圈越小。光圈值的开孔直径比较，如图1-25所示。

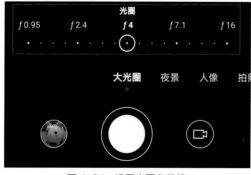
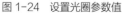

图 1-24　设置光圈参数值

图 1-25　光圈值的开孔直径比较

具有大光圈功能的手机，可以让更多光线进入镜头以增加曝光，让照片变亮，从而拍出更加明亮的照片效果，如图1-26所示。

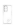

图 1-26 大光圈拍出明亮的照片

1.3.2 设置快门控制曝光时间

快门速度，是指手机快门打开到关闭的时间。相机的快门控制着光线进入传感器的时间，即可以控制曝光时间，一般的表示方法为1/100s、1/30s等。

在手机相机的"专业"模式中，S表示快门速度，点击该图标即可设置，左侧为高速快门参数区，右侧为低速快门参数区，如图1-27所示。

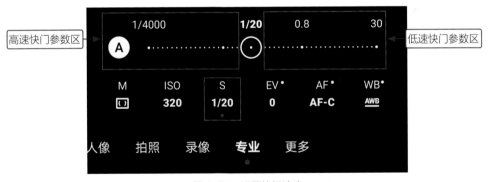

图 1-27 设置快门速度

1.高速快门

高速快门，顾名思义就是快门在进行高速运动，可以用来记录快速移动的物体，如汽车、飞机、宠物、水滴、海浪等。如图1-28所示，用高速快门拍摄的小狗奔跑的效果，画面动感十足。

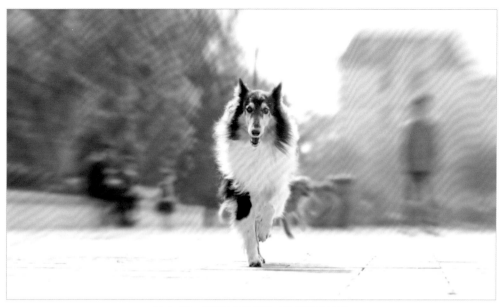

图 1-28 高速快门拍摄的小狗奔跑的效果

2. 低速快门

低速快门也称为慢速快门，指快门以一个较低的速度来进行曝光工作，通常这个速度要低于1/30s。如图1-29所示，使用低速快门拍摄出瀑布雾化的效果。

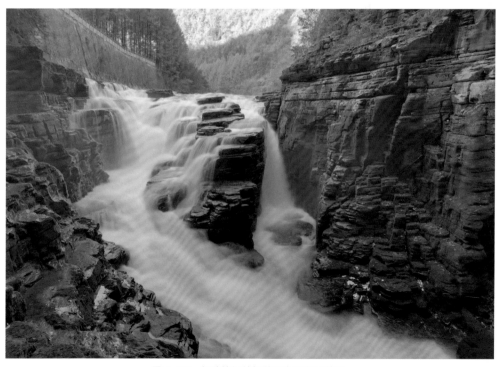

图 1-29 低速快门拍摄的瀑布雾化的效果

1.3.3 设置 ISO 控制感光度

ISO就是我们通常所说的感光度，即指相机感光元件对光线的敏感程度，反映了其感光的速度。ISO的数值越高，对光线则越敏感，拍出来的画面就越亮；反之，数值越低，画面就越暗。在专业模式中，ISO表示感光度参数，点击该按钮即可设置感光度，如图1-30所示。

图 1-30　设置 ISO 感光度

高感光度可以让相机对光线非常敏感，所以在暗光环境下也能获得充足的光线，使得快门速度提高，便于手持拍摄，但同时它也会让噪点增多，极大程度影响了画面的质量，如图1-31所示。

图 1-31　高感光度下拍摄的照片效果

低感光度对光线的敏感程度低，成像质量佳，画面效果最出色，但在光线稍暗的场景中，快门速度则会降低，不利于手持拍摄，如图1-32所示。

图 1-32　低感光度下拍摄的照片效果

1.3.4　增加曝光补偿

当环境中的光线太暗或太亮的时候，我们就可以手动来增加或减少曝光补偿。调节曝光补偿有两种方式：一是测光对焦，在手机屏幕上点击就可以了，优点是方便操作，缺点是有时会失灵；二是手动增减曝光补偿，将EV曝光补偿调出来，现场试试不同参数的效果。在专业模式中，点击EV按钮即可设置，如图1-33所示。

图 1-33　点击 EV 按钮设置曝光补偿

如图1-34所示，这两张照片拍摄的是茶具，正常情况下未调整曝光补偿的照片暗部细节缺失，画面整体偏暗；而增加了曝光补偿的照片暗部细节更亮一点，画面更加清晰。

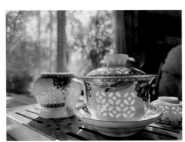
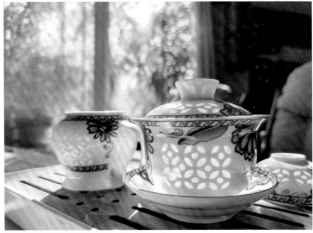

图 1-34　调整曝光补偿恢复画面的暗部细节

1.3.5　焦距参数控制清晰度

焦距是指从镜头到光线能清晰聚焦的点之间的距离。焦距越大，主体拍摄得越清晰，但画面的清晰度越不好。

以华为手机为例，在"拍照"界面，右侧或下方可以设置拍摄的焦距(从广角到30倍焦距)，如图1-35所示。调整方法很简单，可以在小圆点上通过左右滑动的方式来设置焦距参数。

图 1-35　设置焦距参数

还有一种设置焦距的方法，即通过两指缩放来设置焦距。打开手机"拍照"界面，分开两指，可拉近拍照对象；合拢两指，可拉远拍照对象。

第 2 章

构图：通过取景拍出专业照片

　　摄影构图是拍出好照片的第一步，这一点在手机摄影中也是同样重要的，而且由于手机镜头的大小有限，就更需要用户在前期做好构图了。

　　构图是突出照片主题最有效的方法，本章主要为大家介绍构图取景的技巧，让你的照片美出新高度。

2.1 4 个构图的基础知识

好的构图能够让摄影作品脱颖而出，吸引观众的眼球，因此学习摄影必须要掌握一定的构图技巧，才能使拍摄的照片看起来更漂亮。

2.1.1 什么是构图

摄影构图也称为"取景"，其含义是在摄影创作过程中，在有限的、平面的空间里，借助拍摄者的技术和造型手段，合理安排所见画面上各个元素的位置，把各个元素结合并有序地组织起来，形成一个具有特定结构的画面。

如图2-1所示，这张图片利用三分线构图法将整个画面分成了三个部分，画面的中间部分是建筑物、上三分之二是天空、下三分之一则是城市风光，让景物有序地进行了展示。

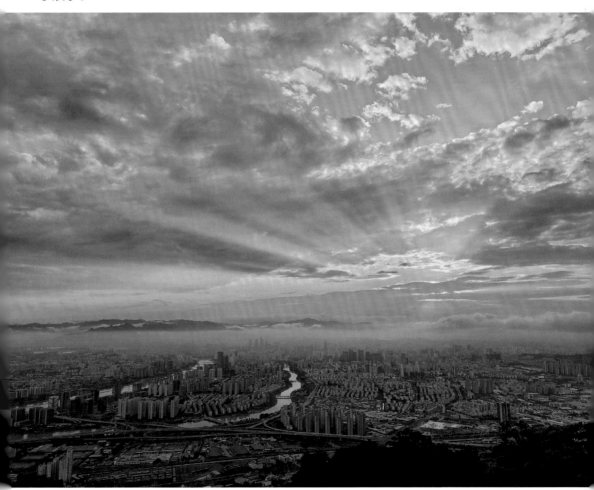

图 2-1 三分线构图法让景物有序展示

2.1.2 构图的原则

构图的主要目的是告诉观众你想表达什么，即主题明确是摄影构图的基本原则。主题就是中心思想，相当于文章的标题，它可以说是照片的灵魂。

在具体拍摄时，要表现主体对象，这是构图的重要原则。画面主体是反映内容与主题的主要载体，也是画面构图的结构中心，更是一张照片的第一视觉点。

如图2-2所示，照片中将被摄主体(花朵)安排在了九宫格左上方的交叉点位置，其余的空间留给了已被虚化的树枝背景，这样可以使主体更容易被识别。

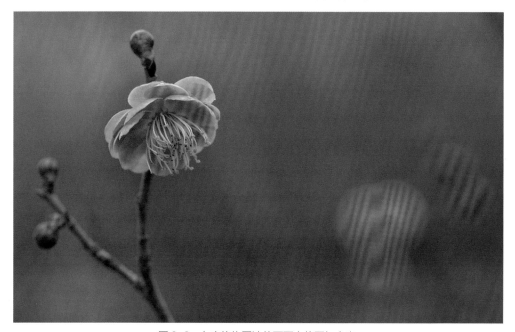

图2-2　九宫格构图法使画面主体更加突出

2.1.3 构图的元素

构图是摄影的基本功，它包含了点、线、面等基本元素。一张好的照片，一定是某点、某线或某面的完美组合。

1. 点

在摄影中，点是所有画面的基础。它可以是画面中真实的一个点，而画面中很小的对象也可以称为点。

在照片中，点所在的位置直接影响到画面的视觉效果，并带来不同的心理感受。在构图时，可以用一个点集中突出主体，也可以用两个点在画面中形成对比，还可以用三个或三个以上的点构成画面。如图2-3所示，画面中的花朵就是点元素，在树枝的点缀下形成了极美的视觉效果。

图 2-3 画面中的花朵是点元素

很多喜欢摄影的朋友，经常会边走边拍，但却总是拍不出自己满意的作品。其实旅行中并不缺少可拍的美景，拍摄者只有静下心来，对拍摄对象进行元素分解，才能收获满意的作品。

2. 线

在摄影作品中，线既可以是在画面中真实表现出来的实线，也可以是用视线连接起来的"虚拟的线"，还可以是足够多的点以一定的方向集合在一起产生的线。

如图2-3中的树枝，就形成了整个画面中的斜线线条，通过不同的线条构成了极强的视觉效果，可以起到引导视线的作用，同时还能交代画面环境。

3. 面

面是在点或线的基础上，通过一定的连接或组合，形成的一种二维或三维的效果。如图2-4所示，在构图中以建筑物作为面，使主体的存在感更强。

点、线、面，是构图的重要元素，摄影师可以对其进行单一使用，也可以组合运用，创造美丽、独特的视觉效果，记录下精彩的瞬间。

图 2-4　画面中的建筑物为面元素

2.1.4　主体与陪衬的关系

　　画面中的主体对象是用来说明与表达拍摄者思想的主要元素，陪体作为次要元素，可以起到突出与烘托主体的作用。两者相辅相成，画面才能更加丰富。下面从一些基本的定义开始，帮助大家分层次地理解如何更好地突出主体。

　　主体是指所要表现的主题对象，是反映内容与主题的主要载体，也是画面构图的重心或中心。陪体是指这些在画面中对主体起到突出与烘托作用的对象。有时，环境也是一种非常好的陪体，环境所指的范围很大，可以是前景、中景或背景。

　　初学者通常要面对很多复杂的拍摄场景，此时如何处理主体、陪体与环境之间的关系变得非常重要，稍有不慎就可能造成主体不突出或者环境太杂乱等问题。

1. 直接突出主体

　　在拍摄时可以直接突出主体，让被摄主体充满整个画面，也可以使用特写构图或者大特写构图的拍摄手法，使得主体更加引人注目。如图2-5所示，通过特写构图来展示猫的脑袋。

图 2-5 通过特写构图突出主体

2. 间接表现主体

间接表现出主体，主要是透过环境来渲染衬托主体，主体不一定要占据画面很大的面积，但也会被人一眼注意到。例如，可以使主体与背景在色调上有明显的差异和对比。如图2-6所示，照片中的主体越野车与周围环境在色调上形成了明显的对比。

图 2-6 利用环境间接表现主体

3. 增加画面的冲击力

任何被摄体都不能离开环境而独立存在，因此在拍摄时，一定要注意对环境进行处理，将主体从环境中脱离开来，避免与背景融为一体。例如，我们可以利用颜色对比，使得主体更加突出。如图2-7所示，照片中身着红色长裙的人物在画面中显得格外引人注目，立马就从周围的环境中脱离出来。

图 2-7　通过颜色对比突显主体

4. 利用景深来突出画面主体

采用"背景虚化"的拍摄手法，即利用景深突出画面的主体。如图2-8所示，照片中的主体花朵很清晰地呈现在画面中，而作为陪体的背景则非常模糊，这很好地起到了烘托主体的作用。

图 2-8　利用景深突出主体

2.2　6 个构图的主要特质

很多高质量的图片都具有自身的特质，比如形状独特、质感强烈、色彩丰富等。下面为大家介绍构图的6个特质，从而让我们在拍摄时可以根据拍摄对象的不同，展现出不同特质的魅力。

2.2.1　形状

形状是指一个物体对象的轮廓。在拍摄照片时，我们可以通过形状展现出物体或景物的特点。如图2-9所示，展现了古建筑的形状之美。

图 2-9　古建筑的形状之美

2.2.2　图案

图案是有装饰意味的、结构整齐的图形或花纹，它是物体本身的元素。在拍摄时，图案有规律地或没有规律地排列，形成某种特殊的效果。如图2-10所示，展现了老街的标志性图案。

图 2-10　老街的标志性图案

2.2.3 质感

质感通常指物品的材质和质量等给人的感觉。质感的不同，可以展现出物体的特殊性。在摄影中，被拍摄对象可能通过自身材质或光线衬托，表现出一种特殊的质感。如图2-11所示，为很有质感的人物雕塑，仿佛是注入了灵魂。

图 2-11　很有质感的人物雕塑

2.2.4 立体

这里的立体，指的是拍摄的二维对象，通过阴影与光表现出来的立体效果，也指拍摄对象本身呈现的三维立体效果。立体的物体能够产生空间感，让人仿佛置身于三维空间中。如图2-12所示，拍摄的画面展现出立体感很强的室内空间。

图 2-12　立体感很强的室内空间

2.2.5　色调

色调通常指的是画面整体的颜色基调，也就是画面整体的色彩倾向，统一的色调可以展现出特定的主题。如图2-13所示，以黑白色调清晰展现猫的面部细节。

图 2-13　黑白色调展现画面细节

2.2.6　色彩

这里的色彩主要是指拍摄对象的颜色，特别是通过背景色调的衬托来显示的主要色彩。如图2-14所示，在这个日落场景中，天空被完全映成红色，并呈现出一定的层次感，让人感受到浓重的夕阳氛围。

图 2-14　红色调的画面效果

2.3 3 个构图的常用秘诀

构图对于摄影是极其重要的，构图的好坏将直接关系到作品的成功与否。本节主要介绍手机摄影的3种构图秘诀，帮助大家了解手机摄影的构图要点。

2.3.1 选择合适的拍摄角度

在用手机拍照时，选择不同的拍摄角度拍摄同一个物体，得到的照片是截然不同的，如不同的高度、不同的视点可以将被摄对象以更新鲜、别致的方式展示出来。具体来说，我们可以选择从高角度或低角度进行拍摄。

1. 高角度拍摄

高角度的拍摄手法会引导欣赏者以俯视的角度避开前景欣赏画面，将更完整、更全面的景色拍摄下来。摄影师站在高处往下俯拍的，都可以算是高角度的拍摄手法，我们可以站在某个山顶往下俯拍云雾风景，也可以站在某栋楼的楼顶往下俯拍城市风光。如图2-15所示，是摄影师站在高处俯拍的场景。

图 2-15　高角度俯拍的场景

2. 低角度拍摄

低角度的拍摄手法能够表现场景的空间效果，使主体对象在简洁的背景中更加高大和醒目，产生一种仰视的画面感。如图2-16所示，是以低角度仰拍的建筑物。

图 2-16　低角度仰拍的建筑物

2.3.2　掌握画面的透视关系

透视是在日常生活中无所不在的一种视觉现象，即距离物体越近物体就显得越大，离得越远物体就显得越小，然后在远处形成一个相交的点。

如图2-17所示，照片中采用了平行线双边透视构图，两侧建筑物的墙体和道路延伸形成了近大远小的透视效果，在线条的汇聚过程中，有些直线、平行线都以斜线的方式呈现，这样可以让画面更有视觉张力，纵深感更强。

图 2-17　平行线双边透视构图拍摄的建筑墙体和道路

2.3.3 体现拍摄的比例关系

当手机镜头的画面中只有一个孤零零的被摄对象时，它的大小和体积就会变得难以确定，此时拍摄者需要借助一个大家都熟知的物体作为参照，才能更好地确定对象的大小及所占的空间范围。通过大小比例关系的对比，也能更好地突出拍摄的主体。

如图2-18所示，为了体现出建筑的高大，可以将建筑下方的人物拍摄进去，通过人物与建筑的对比，凸显建筑的高大和华丽。

图 2-18　通过对比凸显建筑主体

2.4　12 种常见的构图技巧

手机拍摄的构图方法非常多，不同的构图形式会使欣赏者产生不同的视觉感受。本节主要介绍常用的12种构图技巧，帮助大家拍出美美的照片。

2.4.1 前景构图

前景构图是使用得最多的一种构图技巧，前景很重要，它能对画面起到修饰与突出主题的作用，还能给观众带来一种身临其境的感觉，加强了整个画面的空间感。

如图2-19所示，是以树枝为前景，将拍摄主体(建筑物)放在画面的下三分线位置，整个画面的层次感和空间立体感非常强。

图 2-19 前景构图

2.4.2 对比构图

没有对比就没有区分，对比构图的方式比较多，如明暗对比、大小对比、远近对比、虚实对比、动静对比等。

如图2-20所示，这是一张虚实对比的照片，花蕾和附近的树叶为实，周围的环境为虚，对比非常强烈，画面感十足。

图 2-20 对比构图

2.4.3 斜线构图

斜线构图是画面中主体形象沿图的对角方向呈倾斜的线条，具有一种静谧的感觉，同时斜线的纵向延伸可加强画面深远的透视效果。斜线构图的不稳定性使画面富有新意，给人以独特的视觉效果。利用斜线构图可以使画面产生三维的空间效果，增强立体感，使画面充满动感与活力，且富有韵律感和节奏感。斜线构图是非常基本的构图方式，在拍摄轨道、山脉、植物、沿海等风景时，就可以采用斜线构图的拍摄手法。

如图2-21所示，照片中采用了斜线构图的拍摄方式，斜坡从左下方向右上方延伸，具有一定的视觉引导作用。

图2-21　斜线构图

2.4.4 框式构图

框式构图主要是通过门窗等作为前景形成框架，透过门窗框取的范围引导欣赏者的视线至被摄对象上，使得画面的层次感增强，同时具有更多的趣味性，形成不一样的画面效果，可以起到突出主体的作用。

如图2-22所示，照片中采用了框式构图的手法拍摄，利用四周的建筑门框作为框架，将主体放在框中的合适位置。框式构图有助于主体与前景很好地结合在一起，并使主体更加突出。

专家提醒

我们在使用手机拍照时要注意：框式构图可以使观赏者感受到由框内空间和框外空间所组成的多维空间感，可以将框里框外的多个空间组合在一起，这样可以更好地提升空间容量；正确地选取边框，使视野更加开阔，画面层次更加丰富。

图 2-22　框式构图

2.4.5　对称构图

对称构图为画面中心有一条线把画面分为对称的两份，可以是画面上下，也可以是画面左右，或者是画面斜向，这种对称画面给人一种平衡、和谐的感觉。中国传统艺术讲究的就是对称，上下对称、左右对称，对称的景物让人感到画面稳定。

如图2-23所示，这张照片运用对称构图法，以画面中线为对称轴，左右两侧的景物几乎完全一致，整个画面极具平衡感。

图 2-23　对称构图

2.4.6 曲线构图

曲线构图是指摄影师抓住拍摄对象的形态特点，在拍摄时采用特殊的拍摄角度和手法，将物体以类似曲线般的造型呈现在画面中。曲线构图的表现手法适用于拍摄风光、道路，以及江河湖泊等题材。常见的曲线构图方式包括S形构图和C形构图。

如图2-24所示，延绵的山脉呈S形曲线形态，一条条曲线极具线条美感。

图 2-24　曲线构图

2.4.7 透视构图

近大远小是基本的透视规律，在摄影画面中这种立体感更加强烈，可以为观看者带来身临其境的现场感。在手机镜头中，由于透视的关系，所有的直线平行线都会变成斜线，这样就会让画面有视觉张力。

如图2-25所示，运用透视构图法拍摄的庭院，画面整体极具纵深感。

图 2-25　透视构图

2.4.8　中心构图

中心构图是将拍摄主体放置在照片画面的中心进行拍摄，这样可以使主体更加突出、明确，而且画面可以达到上下左右平衡的效果，更容易抓人眼球。

如图2-26所示，照片的画面构图形式非常精炼，采用了"宽画幅+中心构图"的拍摄手法，将主体(桥)放在画面中间，观众的视线会自然而然集中到主体上。

图 2-26　中心构图

2.4.9　三分线构图

三分线构图是指将画面从横向或纵向分为三部分，在拍摄时，将对象或焦点放在三分线的某一位置上，进行构图取景，让对象更加突出，让画面更加美观。

如图2-27所示，画面中采用了三分线的构图手法，通过两条垂直直线将画面分成三等分，将主体放在画面的右侧三分线位置，这样布局可获得极佳的视觉效果。

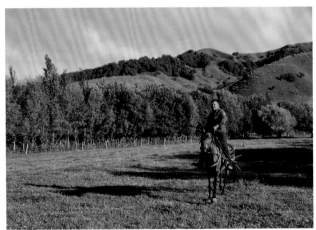

图 2-27　三分线构图

2.4.10 九宫格构图

九宫格构图是将画面用横竖的各两条直线等分为九个空间，完成后画面会形成一个九宫格线条。九宫格的画面中会形成四个交叉点，我们将这些交叉点称为趣味中心点，可以利用这些趣味中心点来安排主体，使主体对象更加醒目。

如图2-28所示，照片中采用了九宫格的构图手法，将人物放在右下角的交叉点上，增强了画面主体的视觉效果。

图2-28 九宫格构图

2.4.11 水平线构图

水平线构图是以一条水平线来进行构图，这种构图方法需要在拍摄前多看、多琢磨，寻找一个好的地点进行拍摄。它对于画面感有很高的要求，往往需要摄影师有比较多的经验才可以拍出一张理想的照片。水平线构图给人的感觉是辽阔、平静，更加适合拍摄风光大片。

如图2-29所示，照片采用了水平线的构图手法，以湖岸线为水平线，将整个画面分成了两个部分，岸边的土地、山和天空共同占据了画面的上半部分，湖水占画面的下半部分，整个画面具有稳定感、对称感。

专家提醒

水平线构图可以很好地表现出物体的对称性，一般情况下，摄影师在拍摄海景的时候，最常采用的构图手法就是水平线构图。

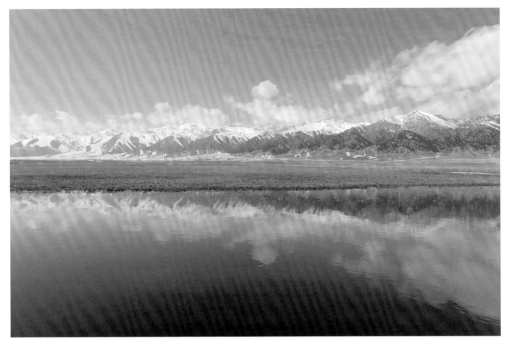

图 2-29 水平线构图

2.4.12 黄金分割构图

黄金分割构图是以1:1.618这个黄金比例作为基本理论，可以让我们拍摄的照片画面更加自然、舒适、赏心悦目，更能吸引观众的眼球。

如图2-30所示，照片采用了黄金比例线构图拍摄，使用这种构图方法能够让观众的视觉点瞬间转移到蜻蜓主体上。

图 2-30 黄金比例线构图

黄金比例线是在九宫格的基础上，将所有线条分成3/8、2/8、3/8等三个线段，它们中间的交叉点就是黄金比例点，是画面的视觉中心。在拍摄照片时，可以将要表达

　　的主体放置在这个黄金比例线的比例点上，让观众的视觉焦点一下就落在主体上。

　　黄金分割线还有一种特殊的表达方法，那就是黄金螺旋线，它是根据斐波那契数列画出来的螺旋曲线。黄金螺旋线是由每个正方形的边长为半径所延伸出来的一个具有黄金数字比例美感的螺旋线，是自然界中完美的经典黄金比例。

　　如图2-31所示，采用黄金螺旋线构图拍摄的人物照片，可以吸引欣赏者更多的注意力，同时增强了画面的层次。

图2-31　黄金螺旋线构图

第 3 章

光线：巧用光与影打造视觉大片

学前提示

　　摄影就是光影的艺术表现，想要拍出好的摄影作品，就要把握住最佳的影调、抓住瞬息万变的光线。

　　本章主要介绍利用光线拍摄照片的技巧，帮助大家进一步理解光影艺术。

3.1 3种常见的拍摄光源

好的光线对于拍摄主题的表现和气氛的烘托至关重要。因此,摄影师在拍摄时,要有足够的耐心去等待光线、捕捉光线,利用光线让画面更有意境。本节主要介绍在拍摄中比较常用的3种光源。

3.1.1 自然光

自然光,是指大自然中的光线,如日光、月光、天体光等,这种光线随着时间的推移,其强弱和方向变化非常明显,所以拍摄时需要注意。

如图3-1所示,拍摄者利用夕阳的光线作为整个画面的光源,拍摄出来的照片整体色彩渐变、色调柔和,给欣赏者呈现了祥和、唯美的视觉感受。

图 3-1 自然光的拍摄效果

3.1.2 人造光

人造光主要是指利用各种拍照设备产生的光线效果,如手机内置的闪光灯或者外置的LED补光灯等,拍摄者可以随意调整光源的大小、方向,以及角度等,从而完成一些特殊的拍摄要求,增强画面的视觉冲击力。

如图3-2所示,这张照片拍摄于桂林的芦笛岩洞,洞内有大量玲珑剔透的石笋、石乳、石柱、石幔和石花,在五颜六色的人造光照射下显得琳琅满目,如同仙境,七彩的灯光照在闪光的钟乳石上,美轮美奂,令人目不暇接。

图 3-2　人造光的拍摄效果

3.1.3　现场光

　　现场光主要是利用拍摄现场中存在的各种光源进行拍摄，如路灯、建筑里的灯光、烟花的光线等，这种光线可以更好地传递场景中的情调，而且真实感很强。需要注意的是，手机拍摄时需要尽可能地找到高质量的光源，避免画面模糊。

　　如图3-3所示，将现场的钢丝棉燃烧产生的火花作为拍摄的主光源，照片中的汽车在周围光线的照射下显得格外耀眼。

图 3-3　现场光的拍摄效果

3.2 3个时间段的自然光运用

自然光，显而易见就是大自然中的光线，如日光、月光、天体光等。这种光线随着时间的推移会有比较大的变化，而不同的光线拍摄出来的照片感觉是不一样的，使用手机拍摄照片时需要非常注意。

3.2.1 清晨的自然光

在晴天的清晨时段，此时空气比较清新，利用光线的透明度优势通常能拍出不错的画面效果。同时，在逆光或半逆光的情况下，使用手机拍摄风光题材的照片时，由于光与影的对比十分强烈，可以增强被摄主体的立体感。

如图3-4所示，清晨时分，阳光射入山谷中，此时拍摄草丛中的花朵，可以突出花朵鲜艳的颜色，同时画面也会显得更为生动。

图3-4　清晨拍摄的照片

3.2.2 正午的自然光

正午的光线非常充足，此时拍摄的照片饱和度通常会比较好。在拍摄照片时，摄影师要站在没有太阳直射的地方，避免太阳光产生的光线干扰。

如图3-5所示，在正午的阳光下拍摄的蝴蝶和鲜花，画面中黑色的蝴蝶与粉色的鲜花形成强烈的对比，看上去生机勃勃。

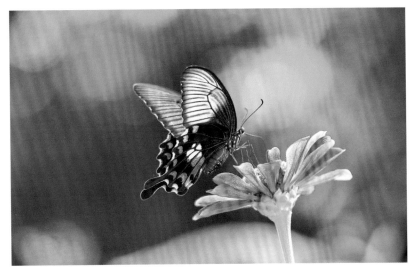

图 3-5 正午拍摄的照片

3.2.3 傍晚的自然光

虽然傍晚光线偏暗，但在晚霞的烘托下，此时拍摄的照片会更有意境感，给欣赏者带来安静、和谐的视觉感受。

如图 3-6 所示，利用傍晚的自然光拍摄的小镇，整个画面呈现出静谧之感。

图 3-6 傍晚拍摄的照片

3.3 3 种运用光线的手法

由于摄像头的限制，采用手机摄影对光影的掌握要比单反相机更难，摄影师只有掌

握正确的技巧，才能获得最佳的色彩和成像质量。本节主要介绍光线的运用手法，帮助大家学会如何寻找最佳的拍摄光源。

3.3.1 寻找合适的拍摄光源

手机摄影更讲究对光线的运用，如果想用手机拍出好照片，那么首先需要找到最佳的光源，并找到与之相适应的拍摄题材。如图3-7所示，夜幕降临，华灯初上，天边还留有晚霞，此时拍摄的灯光与霞光交织下的城市画面充满意境。

图 3-7　灯光与霞光交织下拍摄的照片

光线的质感主要体现在两个方面，即软和硬，通常晴天的光线比较硬，而阴雨天的光线就比较软。如图3-8所示，照片是在阴天拍摄的，画面看起来有点清冷，给人一种恬静之感，这就是软光拍摄出来的照片效果。

图 3-8　阴天拍摄的照片

3.3.2　借助画面影调表达思想

在手机摄影中，画面影调可以体现拍摄者的情绪，主要有高调、中间调和低调3种类型，不同的影调会带来不一样的视觉感受。

如图3-9所示，照片的画面影调以亮调为主，阴影部分较少，画面整体给人带来一种明朗、纯净、愉悦的感受。

图3-9　照片的画面影调以亮调为主

如图3-10所示，照片的画面影调以暗调为主，画面中的山、水都以暗调进行呈现，给人一种严肃、凝重、神秘的感受。

图3-10　照片的画面影调以暗调为主

3.3.3 选择合适的测光模式

测光模式是测定被摄对象亮度的功能。根据测光范围不同，测光模式具有多种方法。在不同的拍照设备上至少有3种测光模式，以华为P30手机为例，其中包括点测光、中央重点测光，以及矩阵测光，打开专业模式即可看到，如图3-11所示。

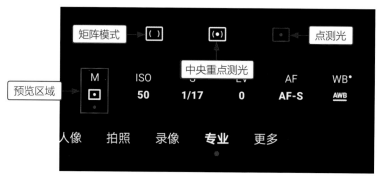

图 3-11　华为 P30 手机的测光模式

不同的测光模式适用的情况各有不同，而当我们在拍摄时如果要结合光线，就需要选择合适的测光模式。

当要表现太阳光照射在花朵上时，为了让照片中花朵的颜色更加鲜艳，而背景想要表达出一种暗色调的话，可以使用点测光对花朵进行准确测光，以确保花朵的亮度显示正常。

在拍摄夜景照片时，或者画面中有对比强烈的光源出现时，为了获取整个画面光线的平均值，可以使用矩阵测光的方式对画面进行准确测光，将光线强弱平均化，这样就不会出现局部的高光过曝的情况。

3.4　4 种常见的测光方法

为了获得正确的曝光画面，大家需要掌握测光方法。常见的测光方法主要有4种，本节就来具体进行说明。

3.4.1 点测光

点测光只对很小的区域或某一个对象进行准确的测光，这种测光精度很高。该模式适合在画面中有非常明显的明暗对比光线时使用，如逆光、侧光下。

点测光是一种比较高级的测光模式，用手机拍照时要注意，如果画面中的天空和地面反差较大，可以利用点测光模式对天空中的中灰部进行测光，适当增加曝光补偿，让天空和地面的曝光都更加合适。

当要更好地表现人物脸部细节时，就可以使用点测光模式。在华为手机中，进入专业模式，点击M图标，点击"点测光"按钮▣，即可使用点测光对人物脸部进行准确

测光，以确保脸部的亮度显示正常。

3.4.2　中央重点测光

中央重点测光是指对画面中央的拍摄对象进行准确测光，可以让此部分的曝光更加精准，同时兼顾画面两侧的亮度。该模式是使用得最多的一种测光模式，常用来拍摄主体位于画面中央位置的场景。

进入专业模式，点击M图标，点击"中央重点测光"按钮 ，即可使用该功能对画面中央区域进行测光。如图3-12所示，画面中比较具有特色的建筑位于画面的中央位置，整体曝光比较合适，光线比较协调。

图 3-12　使用中央重点测光模式拍摄的照片

3.4.3　矩阵测光

矩阵测光是指手机在拍摄时将画面纵横等分64或128个区域，将不同区域的曝光参数进行平均，得到一个平均的曝光值。使用该模式可以快速获得曝光均衡的画面，不会出现局部的高光过曝。

该模式适合拍摄光线比较均匀的大场景照片，如风光照片、草原照片，以及山水照片等。如图3-13所示，是采用矩阵测光拍摄的草原风光照，画面整体曝光协调，色感一致，给人一种舒适的感觉。

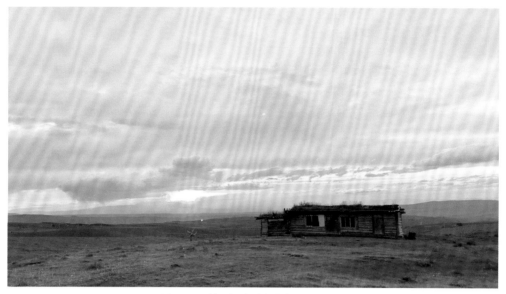

图 3-13　使用矩阵测光模式拍摄的照片

3.4.4　焦光分离

焦光分离功能，是对对焦和测光进行分开操作。测光用于控制曝光，使画面产生明暗变化；对焦则控制虚实，让画面主体清晰。

焦光分离的操作很简单，以华为P30手机为例，在触摸手机屏幕准备拍照时，触摸点会出现两个图标，其中方形的是对焦框，而圆形中有太阳图标的是测光点，手指点击屏幕确认对焦点，然后可以拖动测光点，改变其位置。

如图3-14所示，通过焦光分离的操作，将对焦点放在花蕊上，使花蕊清晰可见，而画面背景产生虚化的效果，这样会更加突出主体，将测光点移至花瓣上，使花瓣的细节得到准确的曝光效果。

图 3-14　使用焦光分离模式拍摄的照片

3.5　7 个以光作画的技巧

拍摄美景并不是简单地对着漂亮风光按下手机快门这么简单，我们要善于与大自然交流，发掘它的魅力之处。利用光可以为我们"作画"，拍出各式各样的美景，表达自己的情感。

3.5.1　使用 HDR 功能拍出亮丽画面

当拍摄环境的明暗对比非常大时，可以开启手机相机的高动态范围(high-dynamic range，HDR)功能。

不同的手机，开启HDR功能的方法也有所差异。在华为手机中，点击相机"更多"界面的HDR按钮，即可进入HDR拍摄界面。在苹果手机中，可以点击照片拍摄界面中的 HDR 按钮，如图3-15所示。在弹出的菜单栏中点击"打开"按钮，如图3-16所示。操作完成后，如果照片拍摄界面中出现HDR的字样，就说明功能开启成功了，如图3-17所示。

图 3-15　点击按钮

图 3-16　点击"打开"按钮

图 3-17　HDR 功能开启成功

如图3-18所示，使用HDR模式拍摄的山丘效果，整个画面看上去颜色亮丽、清晰；如图3-19所示，没有使用HDR模式拍摄的照片，整个画面看上去显得有些暗淡无光。

图 3-18　使用 HDR 模式拍摄的山丘效果

图 3-19　没有使用 HDR 模式拍摄的山丘效果

3.5.2　利用明媚阳光拍出动人的美景

　　阳光明媚的日子，是最适合外出拍摄照片的，风景在阳光的照射下，细节会非常清晰地被拍摄下来。

　　如图3-20所示，在阳光明媚的天气下拍摄的照片，太阳光照射在青草和树木上，整个画面看上去一片苍翠，极具美感。

图 3-20　明媚阳光下的美景

3.5.3 拍出日落时分层次分明的云彩

日落时分，用手机拍摄云彩，此时天空中的云彩跟随风不断流动、变幻，使天空不再单调，而是产生变化无穷的美景。如果拍摄时光线不足，可以将测光点对准太阳周围的云彩，以展现出层次分明的云层效果。

如图 3-21 所示，云彩的层次分明、色彩靓丽，为画面带来活力。

图 3-21　拍摄日落时分层次分明的云彩

3.5.4 借助日落余晖拍摄出画面剪影

在逆光条件下拍摄日落景象时，拍摄者可以将背景中的天空还原为实景，而将前景处的景象处理成剪影状，这样不但可以增加画面美感，还能营造画面氛围。

如图3-22所示，照片中的风车，在夕阳的照射下呈现出剪影效果，整个画面给欣赏者一种舒适和稳定感，近处与远处的风车剪影，形成了强烈的大小对比效果。

图 3-22　通过日落的余晖表现出画面的剪影

如图3-23所示，是一幅夕阳下的人物剪影图，整个画面十分唯美，给人一种休闲、轻松之感。

图 3-23　夕阳下的人物剪影

3.5.5 使用普通拍照模式拍出星芒效果

星芒效果是一种在很多场景下能为画面提升视觉冲击力的光影效果。想在照片中实现星芒效果，就要选择合适的星芒主体，如太阳、路灯、明亮的星星、其他点发光物体，以及以上物体在水面或镜面的倒影等。

如图3-24所示，在树林中直接将镜头对准太阳，并通过缩小光圈使阳光呈现出星芒状，这不仅增强了画面的丰富性，还能给人带来明媚温暖的感觉。

图 3-24 对着太阳光拍摄的星芒效果

在使用手机拍摄时，要实现星芒效果，主要有3种方式：第一，在手机的普通模式中，用小光圈对着太阳拍摄；在后期处理时，在照片上添加星芒效果；在镜头前，使用星芒滤镜(星光镜)拍摄。

3.5.6 利用雨天和浓雾营造出朦胧意境

雨天与雾天的能见度差，行动不方便，景物不清楚，天空也是灰茫茫的。不过优秀的摄影师，能够利用不好的天气，将其变成拍照的有利因素。雨天有其独特的氛围，浓雾下也有不可多得的朦胧意境，让画面变得朦胧、飘逸和神秘，带来别具一格的空间纵深感。

如图3-25所示，在浓雾中拍摄下来的张家界天门山风光，山上迷雾朦胧，国画般清晰典雅，意境空灵。照片中以栏杆为前景，通过曲线透视式引导，让人不自觉地把视野逐渐放在上方的树枝上，而树枝则以斜线构图的方式让画面更显生动。

图 3-25　在浓雾中拍摄的张家界风光

3.5.7 借助绚丽的灯光拍摄城市夜景

如今，大部分智能手机都具备夜景拍摄功能，而且不断提升画面的控制能力。使用手机拍摄夜景，好天气是必要条件，在这样的环境下通透度比较好，尤其在拍摄繁华的城市灯光时，可以大大提升手机的摄影效果。

如图3-26所示，是使用手机拍摄的城市夜景效果，照片中的景物在绚丽灯光的照耀下组成了一幅极具观赏性的图画。

图 3-26 借助绚丽灯光拍摄城市夜景

第 4 章
专题：不同题材的手机拍摄实战

 不同的题材有不同的拍摄手法，我们可以根据要拍摄的专题选择合适的方式，拍出更好的效果。

 本章将重点分享自然风光、居家静物、人像美照、旅行纪实和城市建筑的拍摄技巧，帮助大家拍出高质量的照片。

4.1　6 个拍摄自然风光的方法

当我们置身于大自然中，会看到各式各样的美景，此时不妨拿起相机或者手机记录这些美丽的画面。本节为大家重点介绍6个拍摄自然风光的方法。

4.1.1　拍摄壮丽的山景

山景是摄影师最常用的创作题材之一，大自然中的山可以说是千姿百态，不同时间、不同位置、不同角度下的山，可以呈现出不同的表现形式。我们在拍摄山景时，可以充分利用山的形状进行取景构图，展现美不胜收的山景风光！

山脉的形态万千，不但有单独的山峰，也有很多连绵不绝、高低起伏的山脉。在大山间行走时，大家可以多观察、多发现，抓住细节来表现山脉风光，拍摄出不同的画面效果。

如图4-1所示，利用大山之间的隙缝形成框架式构图，并通过明暗对比增强画面的视觉冲击力。

图 4-1　利用大山之间的隙缝构图

4.1.2　拍摄梦幻的水景

在拍摄江河、湖泊、大海、小溪，以及瀑布等水景时，画面经常充满变化，大家可以运用不同的构图形式，再融入相应的光影和色彩表现，赋予画面美感。

在海边、江边等地方，总能看到浪花翻滚的景象，拍摄时可以适当增加快门速度，记录水浪的细节，表现出波涛汹涌的气势。如果要拍摄出清晰的瀑布效果，可以使用高速快门，拍出瀑布落下的精彩瞬间，同时可以运用侧光或者侧逆光，展现瀑布的立

体感。

　　在拍摄水景时，还可以利用水面倒影来表现画面的静谧感，而且可以形成一种对称构图的形式，让画面更加平衡、稳定，如图4-2所示。注意，在拍摄时可以适当降低曝光补偿参数，避免水中的倒影看不清。

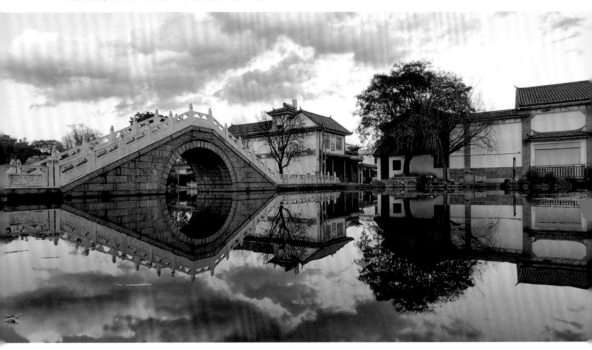

<p align="center">图4-2　水面倒影之美</p>

4.1.3　拍摄日出和日落

　　日出日落，是非常浪漫、唯美的画面，也是拍照的黄金时段。拍摄这些照片，不需要多么好的设备，一部手机加上一些正确的方法，即可拍摄出具有独特美感的照片效果。

　　在太阳即将落山前，其光线呈现反射状，照射在云层上的层次和力度非常明显，离太阳近的地方为橙色，然后变为黄色，最远的地方则为蓝色，形成了一种渐变的色彩效果，同时也形成了冷暖色彩的对比效果，这种变幻莫测的自然现象称为"火烧云"。这是一种奇特的光影现象，通常出现在日落时分，此时云彩的靓丽色彩可以为画面带来活力。

　　面对漂亮的晚霞画面，可以采用逆光的形式拍摄，让景物呈现出剪影的效果，可以更好地展现日落时的唯美景象。如图4-3所示，采用逆光的拍摄手法，加强晚霞效果，展现余晖中建筑物剪影的独特魅力。

图 4-3　逆光展现晚霞与建筑剪影

4.1.4　拍摄奇幻的云雾

　　云雾是由很多的小水珠形成的自然景象，可以反射大量的散射光。因此，拍摄云雾的照片，画面看上去都会非常柔和、朦胧，让人产生如痴如醉的视觉感受。例如，在较高的山坡上，常常可以看到云雾缭绕的奇景，气势凌人的山峰加上柔美迷幻的云雾，可以形成刚与柔、虚与实的对比，可以增强画面的视觉冲击力.

　　如图4-4所示，在太阳尚未出现，而雾气还没有完全消散之际，用手机拍摄雾中的山水，可以展现出雾气的缥缈质感。

　　如图4-5所示，在飞机上拍摄的云层，窗外云海变化，形成一副奇幻的美景，这是可遇不可求的画面。由于拍摄要隔着厚厚的玻璃，色彩可能会显得有些灰蒙蒙的，为了解决构图单调的问题，我们可以在画面中安排一个机翼作为搭配，用来点缀稍显空洞的画面。

图 4-4 用雾表现山水美景

图 4-5 在飞机上拍摄的云层

在拍摄云雾风景时，如果画面中的云雾比较多，可以适当增加手机相机的曝光补偿，提高亮度和对比度，同时使用大场景的横画幅进行构图；有阳光的情况下，在拍摄时可以使用点测光模式对准云雾的最亮部位进行测光，切勿曝光过度。

4.1.5 拍摄辽阔的草原

一望无际的大草原是很多人向往的地方，那里视野开阔、空间宽广，能够激发摄影师的创作灵感。拍摄草原风光通常采用横画幅的构图形式，这样画面范围更加宽广，可以包容更多的元素，能够很好地展现出草原的辽阔特色。

如图4-6所示，采用横画幅加俯拍的角度，可以开拓画面的视野，突出大草原的开放感和辽阔感。

图 4-6 横画幅展现辽阔的草原风光

草原上并不是只有单调的草地，还有蓝天、白云，以及羊群、牛群等充满生气的动物，拍摄时可以将这些作为陪体，使拍摄出的草原的画面更加富有生机。需要注意的是，草原上的风通常都比较大，建议大家使用三脚架来稳固拍摄器材，拍出更加清晰高质的作品。

4.1.6 拍摄空旷的沙漠

在拍摄沙漠的时候，为了使画面更加具有故事性，可以捕捉一些在沙漠中行走的人、骆驼，或者拍摄沙丘上的脚印等。

如图4-7所示，将人、骆驼与沙漠相结合，丰富了画面的内容，增加了画面的观赏性。

图 4-7 将人、骆驼与沙漠相结合增加画面观赏性

沙漠摄影面对的挑战是如何在空旷的沙漠捕捉到不寻常的画面，这需要一定的运气、时间和耐心，得花费大量的时间做准备工作，并提前想好题材和拍摄方法。

4.2 6个拍摄居家静物的方法

居家静物摄影有一个非常明显的特点，那就是它们的变化非常少，不同于风光、街拍和人像等摄影题材那样充满变数和难以控制。对于家中的静物，我们可以非常灵活地选择主题，本节将以美食为主题，为大家介绍6个拍摄居家静物的技巧。

4.2.1 拍摄水果

拍摄水果的重点在于用摄影技巧来表现水果的甜美，如邻近色的搭配、巧妙的摆盘，以及光线的处理等方式。

如图4-8所示，用一个透明的玻璃碗盛放着黄桃，光源从画面的右前方照射过来，黄桃看上去色泽鲜艳、水分饱满，使得拍出来的画面非常好看、诱人。

图4-8　拍摄水果

4.2.2 拍摄蔬菜

蔬菜也是拍摄居家照片的一个不错的选择，不过要注意使用合理的摆放方式。作为陪衬的物品，如盘子、桌布、桌面、地面都尽量使用纯色，然后选择有反差的光影环境或者用统一简约的色调来拍摄，从而展现不同蔬菜的质感和鲜艳的颜色。

如图4-9所示，采用俯视的角度拍摄蔬菜，绿色的蔬菜用一个白色的瓷碗盛放，摆放在画面的正中央，画面左上角摆放了西红柿和黄瓜作为陪衬，丰富了画面中的颜色和内容，且与蔬菜的摆放呈对角斜线构图。光线照射在蔬菜上，使主体更加明亮，产生的阴影刚好挡住了陪衬物，拍出来的照片有虚有实，更具有层次感。

图 4-9 拍摄蔬菜

4.2.3 拍摄面点

在拍摄面点美食时，我们可以增加一些陪体装饰物，让主体不会显得太单调。这些陪体可以起到衬托主体和装饰画面的作用，结合在一起更能激起人们的食欲。

如图4-10所示，盘子中不仅摆放了各种诱人的面食，还放了褐色的鸡爪，以及红色、绿色的辣椒等陪体。

图 4-10 拍摄面点

我们还可以拍摄制作面点美食的过程，如在做糕点时可以拍摄一些倒水、撒粉或加油的动作，用高速快门能够将这个制作过程定格在画面中，让整个照片看上去更加生动。

4.2.4 拍摄饮品

饮品的拍摄和美食有一定的区别，除了要展示饮品和器皿本身的形状和颜色外，还需要重点突出饮品清新可口的质感。

如图4-11所示，在两张关于饮品的照片中，左侧这张照片中饮品的颜色鲜艳，看上去就感觉非常可口，而右侧这张照片则突出展示了杯子的特殊造型。两张照片中的杯子都与周围环境形成一虚一实的对比，让主体更加突出，可以衬托主体特有的质感效果，以及烘托画面氛围。

图4-11　拍摄饮品

4.2.5 拍摄食材

我们在拍摄食材的时候，一定要寻找食材最佳的摆放位置，观察哪个角度拍摄的效果最好，这样拍摄出来的食材才具有一定的美感。在摆放食材的时候，要讲究错落有致，随意摆放的食材难免会过于凌乱、没有美感，尤其是在拍摄多个食材的时候，一定要注意摆放的顺序和位置。

如图4-12所示，围绕火锅将食材进行摆放，使画面整体更加有序，也更能激发观看者的食欲。

图 4-12 拍摄食材

在拍摄单个食材的时候，食材的摆放也不能太过随意，可以根据食材本身的形状来选择其摆放的方向或位置，也可以根据盛装容器的形状，来选择食材的摆放方式。

4.2.6 拍摄菜肴

在拍摄菜肴时，一定要趁着食物刚出锅，此时的菜肴热气腾腾，拍出的效果仿佛真的有一盘菜摆在观众面前，感觉隔着照片都能闻出菜的香味，为画面增添新鲜感。

我们在拍摄菜肴时，应掌握光线的运用技巧。自然光是最容易获得的光源，通过自然光拍摄能很好地展现食物本身的美感。因此，拍摄时应尽量选择在窗边的位置，以最大限度地获得自然光的光源。

如图 4-13 所示，刚出锅的菜肴，可以看出其色泽鲜嫩，让人看着就有食欲。

图 4-13　拍摄菜肴

　　美食的拍摄要情景交融，而不单单只是拍摄食物主体。拍摄美食时，讲究美食与周围环境的配合，有了环境的衬托，才能更加显示出美食的诱惑。

4.3　12 个拍摄人像美照的方法

　　我们经常会在网络中看到一些明星的照片，肤白貌美，让人惊艳和羡慕。那我们怎么才能把自己也拍得既漂亮又有气质呢？这就需要用到一定的人像拍摄技巧。本节主要介绍12种拍摄技巧，帮助大家轻松拍出美美的人像照片。

4.3.1　高机位俯拍人像

　　高机位俯拍人像，考验的是拍摄的角度和模特的配合，既不能让太高的机位挡住被摄者的脸，又不能把被摄者拍出下巴短的视觉效果。这个时候，拍摄的角度就显得尤为重要，摄影师需要站在比模特高的位置，通过不断地调整拍摄角度，发现俯拍最佳的视角。切记一点，高机位只适合拍摄半身，而不能拍全身，不然会显得人像很矮。

　　如图4-14所示，以高机位拍摄半身人像，女孩以不同的造型和姿势出现在画面中。

图 4-14　高机位俯拍人像

4.3.2　低机位仰拍人像

以低机位的方式仰拍人像，可以产生拉长身高的视觉效果。

如图4-15所示，摄影师趴在地上仰拍，使照片中的男子显得十分高大，画面感十足。

图 4-15　低机位仰拍人像

4.3.3　一条腿向前伸拉长腿形

拍摄时，模特的一条腿可以向前伸，这种姿势可以拍出修长的腿形。摄影师要蹲下

来，以低角度的方式拍摄镜头中的人物，这样更容易拍出长腿的效果。

如图4-16所示，拍摄时模特的一条腿向前伸，两条腿一前一后的对比，显得向前伸的那条腿特别长。因为模特穿着一条白色裤子，所以两条腿的对比就更加明显了。

图 4-16　一条腿向前伸拉长腿形

4.3.4　抓拍人物回眸的瞬间

回眸可以说是人像摄影中的常用姿势了，这个动作一般在动态中完成，记录了被摄者回眸的瞬间。由于这个动作通常为抓拍，所以可以拍出模特自然舒服的状态。

如图4-17所示，摄影师抓拍了女子回眸的一瞬间，女子的动作与神态自然，画面感真实。

图 4-17　抓拍人物回眸的瞬间

4.3.5 歪头让人物更加生动

人物站着拍照时，如果摆出歪头的姿势，可以使动作显得不那么呆板，姿势也更加吸引人。歪头配合不同的表情，还能产生不同的效果。如图4-18所示，画面中的女孩歪着头，一只手摸着脸颊，一只手提着裙子，脸上还带着微笑，整体显得俏皮可爱。

图 4-18　歪头显得俏皮可爱

4.3.6 侧抬腿拍出腿部美感

想要拍出的照片中人像的腿又细又长，模特可以采用侧面抬腿的方式摆造型。

如图4-19所示，女孩穿着一条牛仔短裤，一只脚抬起靠墙，腿部姿势形成一种曲线的美感，不仅显得腿部线条修长，而且皮肤也特别显白。

图 4-19　侧面抬腿拍出腿部美感

4.3.7 不看镜头营造故事感

拍摄时，模特的眼睛不看镜头可以使画面更具有故事感，引发观众无限的想象。这样的照片与观众有互动性，通过照片中的人物表现出来的动作与神情，观众会猜想人物当时发生了什么故事。

如图4-20所示，女孩手上拿着一朵花，脸转向侧边，似乎那边发生了什么事情，吸引了女孩的目光，这就是一张具有故事感的照片。

图 4-20　看向侧边营造画面故事感

4.3.8 拍摄人物的侧颜

拍摄人像半身照片时，一定要注意引导模特摆出合适的表情、姿势与动作等，如笑容、眼神，撩动秀发的手势等。如果模特在拍照时放不开，或者觉得自己的侧颜比较好看，就可以尝试拍摄人物漂亮的侧面照。

如图4-21所示，照片中女孩侧脸，并且闭上双眼，突出了五官的优势，显得人物更加美丽和迷人，画面也更有意境。

图 4-21　拍摄人物的侧颜

4.3.9 使用道具进行人像拍摄

仅有人像的摄影作品往往过于单调和乏味，模特也难以摆出有新意的造型。我们可以多准备一些拍摄小道具，以缓解模特两手空空、不知所措的尴尬情绪，同时还可以为照片增添趣味性。

如图4-22所示，照片中将玩具熊作为道具，显得人物娇憨可爱。

图 4-22 将玩具熊作为道具拍摄人像

4.3.10 背靠楼梯表现自然状态

如果模特不知道摆什么样的姿势，手上也没有合适的道具，此时可以就地取材，以身边的墙、房屋、大树、楼梯为背景进行拍摄，将身体靠在这些场景中，会使人物姿态表现得更加自然。

如图4-23所示，女孩以场景中的楼梯为背景，将双手及身体靠在楼梯边上，手部动作自然弯曲，这样不仅能凸显女孩姣好的身材，还能拍出女性的妩媚感。

图 4-23 以楼梯为背景拍摄人像

4.3.11 利用曲线展示身材

女性的身材有一种天然的曲线美感，我们在拍摄照片时可以利用这一点，让模特摆出造型，做一个S的曲线形姿势，展示出女性柔美的一面。

如图4-24所示，镜头中的女孩身体向前倾，臀部微微上翘，身材曲线表现得淋漓尽致。

图 4-24　利用曲线展示身材

4.3.12 居家人像拍摄增加生活气息

家居环境是拍摄人像题材时常用的场景，这种环境不仅可以让模特在拍摄时更加自然放松，还可以拍摄很多人物的生活场景，如睡觉、看书、喝茶、做饭、学习和工作等，让作品更具有生活气息。

如图4-25所示，照片中的女孩斜躺在沙发上看书，整个画面看起来自然、舒服，具有满满的生活气息。

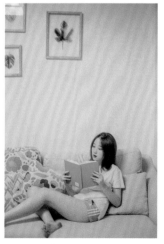

图 4-25　具有生活气息的居家人像

4.4　6 个拍摄旅行纪实的方法

旅行是人们放松心情的一种方式，而随着智能手机的发展，利用手机来记录旅途中的点点滴滴已经成为一种流行趋势。如果想让旅途中的摄影作品显得与众不同，那么就要掌握一些拍摄技巧。本节主要介绍旅行纪实拍摄的6种方法，帮助大家在旅行时，随时记录美好的风景。

4.4.1　做好抓拍准备

相信很多摄友遇到过这样的情况，在旅行中看到有趣的画面想用手机拍摄，但是当打开相机功能时，想拍摄的画面已经错过了。因此，我们在拍摄旅行纪实时，最先要掌握的就是快速进入抓拍模式。

如何快速打开手机的相机功能，抓拍美好瞬间呢？拿起手机时，拇指按住屏幕右侧的相机图标向上划，即可快速进入拍照界面，然后使用横握或竖握手势进行拍摄，此过程不超过2秒。

如图4-26所示，这是笔者拍摄的两匹马吃草的画面，这两匹马的颜色、吃草时的动作几乎一致，由于抓拍及时留住了这一生动有趣的瞬间，如果再晚几秒，可能这两匹马的状态就会发生变化。

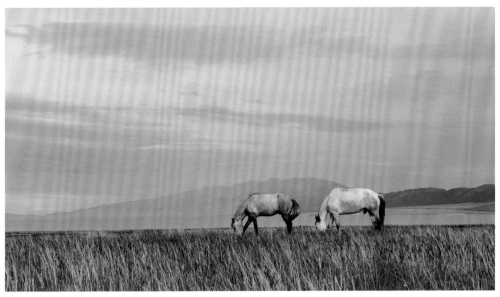

图 4-26　抓拍精彩瞬间

4.4.2　拍摄标志性建筑

当我们去某些城市旅行时，会看到许多标志性的建筑、街景等，这时我们可以将这些有特色的建筑拍摄下来，不仅可作为旅行纪念，也可以发到朋友圈或社交平台，与朋友和网友分享旅途中的见闻。这也是目前比较热门的一种街拍方式，即"网红打卡地"。

如图4-27所示，这是笔者在旅游时拍摄的街边的标志性喷泉，因为采用了仰拍的方式，所以喷泉显得更加宏伟和大气。

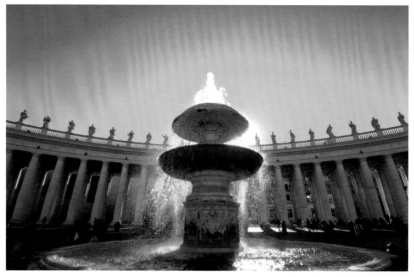

图4-27 拍摄标志性建筑

4.4.3 利用街景中的视觉符号

视觉符号是一个比较抽象的概念，通俗来说就是借助某种符号建立共通的视觉感知。例如，我们可以将大街上各种景物抽象化，如电线杆、交通信号灯、广告牌等，标记下这些街道上的趣味元素，着重刻画其中的线条、光线、色彩等符号，让街拍更加有特色。

如图4-28所示，拍摄的是街上的路灯，这个路灯孤独地耸立在街旁，成为一个比较明显的街景视觉符号。

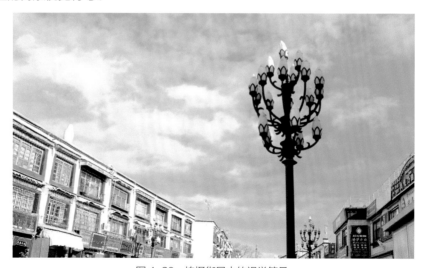

图4-28 拍摄街景中的视觉符号

4.4.4 仰拍街道上的高架桥

随着城市的发展，出现了许多高架桥，有些高架桥的形态犹如多条曲线盘旋在街景上空，此时我们可以采用仰拍的方式将这些高架桥拍摄下来。

如图4-29所示，仰拍显示出了高架桥的高大和壮观，而且形成了近大远小的透视关系，使画面更具有视觉冲击力。

图 4-29 仰拍街面上的高架桥

4.4.5 俯拍城市街景

出去旅游时，如果去了比较高的建筑，可以俯拍城市中的街景，由于高度的原因，可以拍到比较大的场景，城市中的建筑、川流不息的车辆，无论白天还是夜晚都特别有画面感。

如图4-30所示，在楼顶俯拍的城市街景，画面中的立交桥像一条龙盘旋在城市中。

图 4-30 俯拍城市街景

4.4.6 拍出独特元素

在旅行中，我们经常会看到各个地方不同的风土人情，以及它们特有的元素。如何才能拍出独特的元素呢？首先需要我们静心观察，哪些元素比较特别，具有代表性。找到这些元素后，可以采用不同的拍摄手法，如使用仰拍的方式，可以凸显物体，强化元素的独特感，采用俯拍的手法拍出来的画面元素比较单一，不会出现其他混杂对象。

如图4-31所示，通过俯拍手法拍摄出地区的独特元素，这样的拍摄手法也显得主体的四周非常简洁。

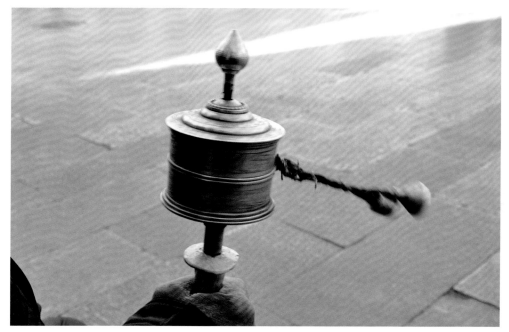

图4-31　抓拍街面上的独特元素

4.5　8个拍摄建筑的方法

对于那些喜欢拍摄建筑的人来说，掌握一定的摄影技巧，有助于拍摄出独特的建筑照片，突出建筑的特点，创作出精美的作品，甚至可以作为永久的珍藏。这一节就来为大家介绍建筑的常用拍摄方法。

4.5.1 利用横幅全景拍摄建筑群

横幅全景照片能拍摄90°～360°的场景，画面整体效果宏伟、大气。现在智能手机通常都具备全景功能，无须专业的单反相机，也能轻松拍出大气十足的全景照片，给观众身临其境的感觉。

如图4-32所示，利用横幅全景模式拍摄建筑，手机从左到右进行半圆旋转拍摄，因为手机的相机采用广角镜头，所以能容纳的景观比较多。

图 4-32　利用横幅全景模式拍摄建筑

4.5.2　利用竖幅全景拍摄特色建筑

竖幅全景是使用手机从下往上进行拍摄，大家根据手机屏幕中给出的拍摄提示进行方向、角度的移动即可。

如图4-33所示，是采用竖幅全景模式拍摄的建筑，以仰拍的方式体现了建筑的宏伟，整幅照片主题明确、主体突出，视觉冲击力强。

4.5.3　利用斜线构图拍摄建筑外观

有一些建筑的外观十分有特色，比如中国古代建筑的造型给人一种古朴、高贵的感觉。在拍摄这类特殊建筑时，如果用水平线的构图方式会使画面显得呆板，因此可以尝试斜线构图的手法来拍摄建筑的外观，斜线构图法会给欣赏者带来视觉上的不稳定感，从而吸引人的目光，具有很强的视线导向性。

如图4-34所示，以斜线构图的手法拍摄建筑的顶端造型。

图 4-33　利用竖幅全景模式拍摄建筑

图 4-34　利用斜线构图拍摄建筑外观

4.5.4　利用透视构图拍摄建筑内景

拍摄建筑内景时可采用透视的构图方法，人眼的视觉存在着近大远小的透视关系，通过透视的手法拍摄建筑内景，可以产生深远的视觉感受，为观看者带来强烈的对比效果。

如图4-35所示，摄影师站在高楼的顶层，往下俯拍建筑内景，一层一层的楼梯走道显示在画面中，由上至下、由大变小，透视效果非常强烈。

图 4-35　利用透视构图拍摄建筑内景

4.5.5　利用特写拍摄建筑的局部景致

有些古建筑的细节非常精致，值得一拍。我们可以利用手机相机的变焦功能，放大画面中的建筑局部，拍摄建筑的细节。

如图4-36所示，以特色建筑为素材，选取了其中最具特点的一角，采用仰视的角度将天空与建筑相结合，形成曲线构图，彰显建筑的精致。

图 4-36　利用特写拍摄建筑局部

4.5.6　利用夜景模式拍摄建筑灯火

一个城市的夜景最能体现它的繁华程度，建筑上的人造灯光光影四射，这一幕很值得去拍摄。在取景构图前，用户还需要对手机相机进行一些设置，如降低感光度、使用慢门、使用无线快门减少晃动等，这样拍摄的夜景才会更加清楚。

如图4-37所示，利用夜景模式拍摄灯火阑珊中的城市建筑。

图 4-37　利用夜景模式拍摄建筑灯火

4.5.7 利用黑白效果拍出建筑质感

黑白照看起来比较深沉，单一的颜色可提升视觉的冲击力，让观众能够将注意力集中在画面的主体上。经典的黑白配色可以增加照片质感，提升作品整体的效果。现在许多手机的相机中都带有黑白模式，我们可以利用该模式拍摄建筑。

如图4-38所示，利用手机的黑白模式拍摄的建筑，照片效果更加稳重、深沉。

图 4-38　利用黑白模式拍摄的建筑

4.5.8 利用构图拍摄桥梁

桥梁在生活中随处可见，其形态各异，是很有特色的拍摄素材。那么，怎样才能将桥梁拍出特色呢？远拍城市大桥可以采用斜线的构图手法，而近拍可以根据桥的形状与特色来选择合适的构图方式，以体现大桥的亮点。

如图4-39所示，通过曲线透视构图手法拍摄桥梁，产生了近大远小的透视效果。

图 4-39　利用构图拍摄桥梁

视频拍摄篇

第 5 章

基础：用手机拍出震撼的短视频

　　做什么事都要从零开始，拍摄短视频也是如此，掌握了视频拍摄的基础知识，用手机也能轻松拍出震撼的短视频效果。

　　本章主要讲解短视频拍摄的一些基础知识，帮助大家快速掌握必要的短视频拍摄技巧。

5.1　4 款适合拍视频的手机

对于绝大多数人来说，拍短视频其实只要一部手机就足够了，手机轻巧、方便，想拍就可以拍，是新手最佳的拍摄工具。近两年的手机在摄影摄像功能上的开发，已完全可以满足我们的视频拍摄需求。

手机中有很多专业的功能，能满足很多视频拍摄的技巧要求，后期剪辑时用手机导入也会比较轻松。这一节主要为大家介绍4款适合拍摄视频的手机。

5.1.1　华为手机

华为手机有很多适合拍摄短视频的型号，这一节笔者就以华为P50 Pro为例进行说明。华为P50 Pro的拍摄功能十分强大，使用者的反响度也比较高，好评率在国内也是数一数二的。

华为P50 Pro内置的拍摄功能十分强大，主要包括：

○ 前置1300万像素超广角摄像头，后置4个摄像头，分别是5000万像素原色摄像头、4000万像素原色摄像头、1300万像素超广角摄像头、6400万像素潜望式长焦摄像头。

○ 200倍变焦范围，无论是近物还是远景，都能拍出高质量的照片。

○ 超级防抖功能，手持也能拍出稳定的画面。

○ 120°超广角+2.5cm超级微距，可以将广袤的场景和花草的细节都展现在手机中。

○ 全焦段4K视频拍摄，让拍摄的画面更具层次感。

5.1.2　苹果手机

苹果手机拥有强大的性能和处理速度。以iPhone 13为例，其采用前后双摄系统，能拍摄广角、超广角的照片和视频，在暗光下也能拍出出色的画面亮度和纯净度。

苹果手机在拍摄视频时，具有以下几个优势：

○ 支持拍摄4K高清视频，电影效果模式。

○ 自动营造景深，支持杜比视界拍摄，拍出大片效果。

○ 4色智能高动态成像，拍人像更好看。

○ 抗水性能更强，水里也能拍摄视频。

5.1.3　vivo 手机

作为国产品牌，vivo手机一直以其优质的性价比受到年轻人的喜爱。以vivo X70 Pro+为例，其拍摄功能很强大，手机拥有4个后置摄像头，可以满足多样化的拍照和摄像需求。

vivo手机在视频拍摄方面，具有以下几个优势：

○ 前置3200万超清夜景自拍功能，能拍出通透的人物皮肤效果。

- 后置4个摄像头，4800万像素超广角微云台主摄、5000万像素主摄、1200万像素人像摄像头，以及800万像素潜望摄像头。
- 提供夜景、人像、拍照、录像、高像素、全景、动态照片、慢镜头、延时摄影、专业模式微影片、智慧视觉、超级月亮、文档矫正、运动抓拍、星空模式和时光慢门等拍摄模式，能满足多样化的拍摄需求。
- 视频防抖功能，使拍摄的视频画面更加清晰。

5.1.4 小米手机

小米手机因其优质的芯片、强劲的处理器，以及好看的外观，赢得了"米粉"的喜爱和追捧。以小米11 Pro为例，其屏幕是6.81英寸，配备13MP的超广角镜头，支持50倍潜望式变焦。

小米手机在视频拍摄方面，具有以下几个优势：

- 前置2000万超清摄像头、后置5000万像素主摄、潜望式长焦镜头、123°超广角镜头。
- 支持8K视频的录制。
- 拥有立体声双扬声器，音质音效非常好。
- 内置5000mAh超大容量电池，支持67W闪充，拍视频也不用担心电量不足的问题。

5.2 5招保证画面清晰度

使用手机拍摄短视频，想要获得好的效果，就需要保证视频的清晰度。一段视频就算内容拍摄得再好，如果清晰度不够的话，也会使视频质量大打折扣。

那么，如何保证视频拍摄的高清晰度呢？本节就来带大家好好了解一下。

5.2.1 像素高

像素，其实就是我们平常所说的分辨率，它是指显示器或图像的精细程度，分为显示分辨率和图像分辨率。

显示分辨率是指显示器所能显示的像素是多少，像素越高显示就越清晰，像素越低显示就越模糊。图像分辨率则接近分辨率原始定义，是指每英寸所含像素是多少，如分辨率为640×480，则表示水平方向上有640个像素点，垂直方向上有480个像素点。

常见的分辨率有四种，分别是480P标清分辨率、720P高清分辨率、1080P全高清分辨率，以及4K超高清分辨率。

- 480P标清分辨率，是视频中最基础的分辨率，480表示垂直分辨率，即垂直方向上有480条水平扫描线，P是progressive scan的缩写，代表逐行扫描。480P常见的分辨率有640×480、720×480、800×480等。480P分辨率不管是在视频拍摄中还是观看视频中，都属于比较流畅、清晰度一般的分辨率。

480P占据手机内存较小，且在播放时，对网络方面的要求不是很高。

○ 720P高清分辨率，格式标准在480P的基础上有很大的提升，可以让视频画面更加清晰。720P对内存和网络的要求也比480P要稍微高一些。

○ 1080P全高清分辨率，1080P不仅延续了720P所具有立体音功能，且画面效果更佳，其分辨率能达到1920×1080。在展现视频细节时，1080P则有着相当大的优势。1080P分辨率比720P所能显示的画面清晰程度更胜一筹，自然而然，对于手机内存和网络的要求也就更高。

○ 4K超高清分辨率，分辨率达到3840×2160，是1080P的数倍之多。采用4K超高清拍摄出来的手机视频，画面清晰度非常高，拥有强大的表现力。

简单来说，像素越高，视频画面就越清晰。由于市场上手机众多，用不同的手机拍摄视频时，分辨率是不一样的，受篇幅所限，这里不再一一介绍，大家只要将手机相机调到视频拍摄模式，就可以查看或设置其分辨率。

关于手机视频拍摄时像素的设置也十分简单，下面以将苹果手机的视频拍摄像素设置为1080P全高清分辨率为例，为大家讲解像素设置的步骤。

打开苹果手机设置应用，进入界面后，❶选择"相机"选项；❷选择"录制视频"选项，进入"录制视频"界面；❸选择1080P HD 30fps选项，即可完成视频拍摄分辨率的设置，如图5-1所示。

图 5-1　设置手机视频拍摄的分辨率

在实际操作中，大家可以根据自己的需求进行针对性的分辨率设置。

5.2.2　对焦准

对焦，是指在用手机拍摄视频时，调整好焦点距离。对焦是否准确，决定了视频主体的清晰度。下面以苹果手机为例，为大家讲解拍摄视频时的对焦设置方式。

设置自动对焦的方法为：打开手机相机应用，选择"视频"录制选项，进入录制界面后，❶点击"录像"按钮◉，开始录制视频；❷长按屏幕聚焦，画面中会出现"自动曝光/自动对焦锁定"的文字框，就可以实现视频拍摄时的自动对焦，如图5-2所示。

图 5-2　设置自动对焦

设置手动对焦的方法为：打开手机相机应用，❶点击"录像"按钮◉，开始录制视频；❷点击屏幕任意处出现对焦框；❸多次点击屏幕即可实现手动对焦，如图5-3所示。

图 5-3　设置手动对焦

手机能否准确对焦，对于视频画面至关重要，如果手机在视频拍摄时没有对焦，或出现跑焦，就会使视频画面模糊不清。

5.2.3　稳固手机

所谓稳固手机，是指将手机固定或者让手机处于一个十分平稳的状态。手机是否稳定，能够决定视频拍摄画面的稳定程度，如果手机不稳，就会导致拍摄出来的视频也跟着摇晃，视频画面也会十分模糊。

为了保持手机的移定性，大家可以使用手持云台、手机支架或者三脚架稳固手机。如果没有视频拍摄辅助设备，也可以通过双手来稳固手机，并且利用身边的物体支撑双手，保证手机的相对稳定。

5.2.4　清洁镜头

如今大多数的手机后置镜头采用的都是"突出"设计，很容易沾上灰尘、污垢，不仅会使镜头的成像质量大大降低，而且很多污垢还会腐蚀镜头，使镜头的拍摄质量有所损失，所以我们应时常对手机镜头进行清理，使其干净没有污垢。对于手机镜头的清理，不能马虎，因为镜头本身精密又"娇气"，不能用水、洗洁精等清洁产品来进行清理，而是要使用专门的手机镜头清理工具。

需要注意的是，过分清理也可能会对手机镜头造成一定的损伤。

5.2.5　动作平缓

在用手机拍摄视频时，大部分情况下是用手操作的，这也就要求摄影师手部的动作应稳定，为手机视频的拍摄效果提供保证。动作幅度越小，对视频画面的影响肯定也越小。

建议在拍摄时，摄影师的手部动作遵循小、慢、轻、匀四个原则：小，是指手上动作幅度要小；慢，是指移动速度要慢；轻，是指动作要轻；匀，是指手部移动速度要均匀。做到这几点，才能保证手机拍摄的视频画面相对稳定，视频拍摄的主体也会相对清晰，而不会出现主体模糊看不清楚的状态。

此外，在拍摄过程中，摄影师应尽量保持呼吸的平缓与均匀，因为一旦呼吸动作幅度太大，就会牵引着胸部以上的动作加大，自然会导致手部动作不稳。

5.3　10 款视频拍摄设备

相比专业的单反或者摄像机来说，智能手机的拍摄效果还有很大的提升空间，而通过加装各种手机摄影附件，可以起到不错的提升效果。本节主要介绍短视频的拍摄设备、录音设备、灯光设备，以及其他辅助设备等的使用技巧，让用户用手机也可以轻松拍出精彩的短视频作品。

5.3.1 拍摄设备

短视频的主要拍摄设备包括智能手机、单反相机、无人机、微单相机、运动相机、全景相机和专业摄像机等，用户可以根据自己的需求来选择合适的拍摄设备。

用户首先需要对自己的拍摄需求做一个定位，到底是用来进行艺术创作，还是纯粹地记录生活。对于后者，笔者建议选购一般的单反相机、微单或者好一点的拍照手机即可。只要用户掌握了正确的拍摄技巧，即使是便宜的摄影设备，也可以创作出优秀的短视频作品。

现在手机摄影也变得越来越流行，成为人们生活中的一种行为习惯。其主要原因在于手机的摄影功能越来越强大、手机价格比单反更具竞争力、移动互联时代分享上传视频更便捷等。同时，手机可以随身携带，能够满足大家随时随地拍摄视频的需求。

如今，很多优秀的手机摄影作品，其效果甚至可以与数码相机媲美，大家只需要选择合适的手机，并运用一定的拍摄技巧，就能拍出优质的短视频。

5.3.2 录音设备

通常来说，采访类、教程类、主持类、情感类或者剧情类的短视频，对声音的要求比较高，只使用手机的录音功能，可能无法满足这类视频的需求。此时，我们可以增加录音设备，以提高视频的质量。本节为大家推荐一些性价比较高的录音设备。

(1) TASCAM：这个品牌的录音设备具有稳定的音质和持久的耐用性。例如，TASCAM DR-40X录音笔的体积非常小，适合单手持用，而且可以保证采集的人声更为集中与清晰，收录效果非常好，适合用于谈话类节目的短视频拍摄场景。

(2) ZOOM：该品牌的录音设备做工与质感都不错，而且支持多个话筒，可以多用途使用，适合录制多人谈话节目和情景剧类型的短视频。例如，ZOOM H6手持数字录音机，能够真实还原拍摄现场的声音，录制的立体声效果可以增强短视频的真实感。

(3) SONY：该品牌的录音设备体积较小，比较适合录制各种单人短视频，如教程类或主持类的应用场景。例如，SONY ICD-TX650录音笔，不仅小巧便捷，可以随身携带，还具有智能降噪、7种录音场景、宽广立体声录音，以及立体式麦克风等特殊功能。

5.3.3 摄影灯箱

在室内或者专业摄影棚内拍摄短视频时，通常需要保证光感清晰、环境敞亮，因此需要有明亮的灯光和干净的背景。光线是获得清晰视频画面的有力保障，能够增强画面的氛围。

摄影灯箱能够带来充足且自然的光线，具体打光方式以实际拍摄环境为准。摄影灯箱适合音乐、舞蹈、课程和带货等类型的短视频场景，如图5-4所示。

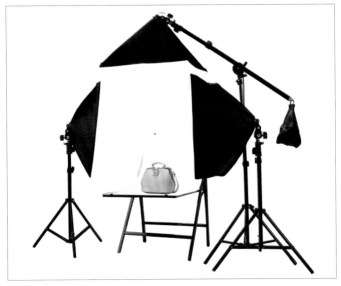

图 5-4　摄影灯箱

5.3.4　顶部射灯

顶部射灯的功率大小通常为15W~30W，用户可以根据拍摄场景的实际面积和安装位置来选择合适强度和数量的顶部射灯。顶部射灯适合舞台、休闲场所、居家场所、娱乐场所、服装商铺和餐饮店铺等拍摄场景，如图5-5所示。

图 5-5　顶部射灯

5.3.5　美颜面光灯

美颜面光灯通常带有美颜、美瞳和靓肤等功能，光线质感柔和，同时可以随场景自由调整光线亮度和补光角度，拍出不同的光效。美颜面光灯适合拍摄彩妆造型、美食试吃、主播直播，以及人像视频等场景，如图5-6所示。

图 5-6　美颜面光灯

5.3.6　三脚架

三脚架因三条"腿"而得名，是用于拍摄视频时稳定拍摄器材，给拍摄器材做支撑的辅助设备。

三脚架的最大优势就是稳定性，在手机短视频的拍摄中，三脚架可以起到很大的稳定作用。如在拍摄延时摄影、流水或者流云等运动性的事物时，三脚架就能很好地保持拍摄器材的稳定，从而取得很好的拍摄效果。

在用手机拍摄短视频的过程中，用户如果要保证视频画面的稳定，首先得保证手机的稳定，而手机三脚架就能够很好地保持手机拍摄时的稳定性，如图5-7所示。

图 5-7　手机三脚架

大部分手机三脚架具有蓝牙功能和无线遥控功能，可以解放拍摄者的双手，实现远距离操控快门。同时，手机三脚架还可以自由伸缩高度，满足某区间内不同高度环境的视频拍摄需求。

5.3.7　八爪鱼支架

八爪鱼支架的功能与三脚架类似，即稳定手机。但相比三脚架在摆放时需要相对比较平稳的地面，八爪鱼支架却可以随心所欲地摆放。八爪鱼支架能"爬杆""上树""倒挂金钩"，以获得更多、更灵活的取景角度，如图5-8所示。

图 5-8　八爪鱼支架

5.3.8　手机云台

手机云台的主要功能是稳定手机，防止因手机抖动造成的画面模糊，适合拍摄户外风景或者人物动作类短视频，如图5-9所示。

手机云台可将手机固定，使手机处于一个十分平稳的状态。云台的自动稳定系统能根据用户的运动方向或拍摄角度调整手机镜头的方向，使手机一直保持在一个平稳的状态。无论用户在拍摄期间如何运动，手机云台都能保证视频画面的稳定。

图5-9　手机云台

手机云台还具有自动追踪和蓝牙功能，能够实现即拍即传。部分手机云台还具有自动变焦和视频滤镜切换等功能，对于拍摄短视频来说，是一个很棒的选择。

5.3.9　闪光灯

手机的摄像头对于光线的捕捉能力要远远低于相机，因此在光线不足的环境中拍摄视频时，成像质量就会比较差。我们可以运用一些手机的拍摄功能或配件，来弥补光线不足的问题，以获得更好的画面效果。

手机自带的闪光灯设备就是一种不错的弥补方法。通常智能手机会配备LED闪光灯，虽然这种闪光灯的亮度比较差，但拍摄近距离的对象时，也能够很好地弥补光线不足的问题。我们在手机相机中点击闪光灯按钮，就可以在录制视频时开启闪光灯功能。

一般来说，没有使用闪光灯录制的夜景视频，主体不清晰，焦点找不到，整体很昏暗且明显曝光不足。开启闪光灯后，能够产生强大的光线来辅助照明，主体被完全照亮，曝光充足，焦点准确。

5.3.10　特殊镜头

当我们使用普通的手机镜头拍摄的视频无法达到满意的效果时，不妨试试能够安装在手机上的特殊镜头，看看在使用不同的特殊镜头拍摄时，会不会得到不一样的画面，如图5-10所示。

图 5-10　特殊镜头

　　不同的镜头适合不同的拍摄场景。例如，广角镜头比较适合拍摄风景、建筑，以及多人聚会时的画面；微距镜头适合拍摄花草类和静物的细节；鱼眼镜头可拍摄出特殊的效果，远景近景都可以拍摄，且拍摄的视角也相当广。

第 6 章

运镜：拍摄视频常用的镜头技法

短视频拍摄新手通常是打开手机便直接进行拍摄，记录眼前的画面。而拥有一定拍摄经验的老手，则会通过运镜方法来提高短视频画面的观赏度。

本章重点为大家介绍拍摄短视频时常用的一些镜头技法，帮助大家拍出高质量的短视频。

6.1　2 种镜头类型

通常来说，视频镜头主要可以分为两种类型，即固定镜头和运动镜头。这一节就来分别讲解这两种镜头。

6.1.1　固定镜头

固定镜头，是指在拍摄短视频时，镜头的机位、光轴和焦距等都保持固定不变。这种镜头适合拍摄画面中有运动变化的对象，如车水马龙和日出日落等画面。

如图6-1所示，在拍摄流云延时视频时采用三脚架固定手机镜头，这种固定镜头的拍摄形式，能够将天空中云卷云舒的画面完整地记录下来。

图 6-1　使用固定镜头拍摄云卷云舒的画面

6.1.2 运动镜头

运动镜头，是指在拍摄的同时会不断调整镜头的位置和角度，也可以称之为移动镜头。因此，在拍摄形式上，运动镜头要比固定镜头更加多样化。常见的运动镜头包括推拉运镜、横移运镜、摇移运镜、甩动运镜、跟随运镜、升降运镜，以及环绕运镜等，用户在拍摄短视频时可以使用这些运镜方式，更好地突出画面细节和表达主体内容。

如图6-2所示，在拍摄草原风光时采用横移运镜的方式，随着镜头的移动，我们能够看到更多的草原美景。

图6-2　使用运动镜头拍摄的草原风光

6.2 3个拍摄方向

选择拍摄方向是视频拍摄的关键一步，不同的方向拍出来的视频效果是截然不同的，同样的主体，不同的拍摄角度，可以让画面产生别样的效果。具体来说，视频的拍摄方向主要有3个，这一节就来分别进行说明。

6.2.1 正面拍摄

正面拍摄，在主体正对面拍摄的就是正面，表现出来的就是主体原本的情况。正面拍摄出来的画面最符合人类视线的观察习惯，拍出来的人物也更稳重。

如图6-3所示，以正面拍摄的人物走来的视频，对人物有较为完整的表达。人物向着镜头走来，脸上逐渐出现了笑容，像是在跟人打招呼。

图 6-3　正面拍摄的人物行走视频

6.2.2 侧面拍摄

侧面拍摄，就是站在主体侧面进行拍摄。从侧面拍摄需要提前进行构图，拍出来的照片会更有美感，尤其是在人物拍摄中。使用手机从对象侧面拍摄时，利用人造光源打光，可以拍出很美的轮廓线。

如图6-4所示，从侧面拍摄的人物视频，画面非常清晰地展现了人物的轮廓，人物的五官也显得更加立体。

图6-4　侧面拍摄的人物视频

6.2.3　背面拍摄

背面拍摄，就是站在主体背后用手机拍摄其背面。画面表现力很强，可以给主体留白，为观众创造无限的遐想空间。

如图6-5所示，从背面拍摄人物眺望湖面的视频，随着画面中人物手上红绫飘动幅度的增加，我们仿佛感受到迎面吹来的微风。

图6-5　背面拍摄的人物视频

6.3 3 个拍摄角度

不同的拍摄角度会带给我们不同的感受，选择不同的拍摄角度拍摄同一个物体的时候，得到的视频画面区别是非常大的。并且选择不同的视角可以将普通的被摄对象以更新鲜、别致的方式展示出来。本节主要介绍平视、仰视、俯视这3种常见视觉角度的拍摄方法。

6.3.1 平视拍摄

平视拍摄，是指在拍摄时平行取景，取景镜头与拍摄物体高度一致，可以展现画面的真实细节。平视拍摄时，拍摄者常以站立或半蹲的姿势拍摄对象。

如图6-6所示，拍摄的人物就是采用平视的角度，视觉中心位于画面正中央，很好地将人物与周围的场景展现在画面中。

图6-6 平视视角拍摄的人物视频

6.3.2 仰视拍摄

仰视拍摄，简单理解就是在视频拍摄中是抬头拍的。只要镜头是向上的我们都可以理解成仰拍，比如30°仰拍、45°仰拍、60°仰拍，以及90°仰拍。

如图6-7所示，采用仰拍的手法拍摄的建筑视频，可以体现出建筑物的宏伟、大气。

图 6-7　仰视视角拍摄的建筑视频

6.3.3　俯视拍摄

俯视拍摄，就是从上向下进行拍摄。俯视取景时要选择一个比主体更高的拍摄位置，主体所在平面与摄影者所在平面形成一个相对大的夹角，拍摄出来的视频画面视角大，有纵深感和层次感。

如图6-8所示，俯视拍摄的山川风光视频，画面壮丽，极具层次感。

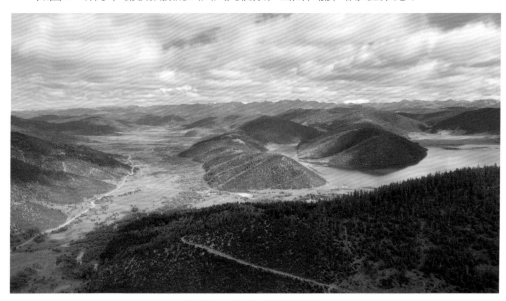

图 6-8　俯拍的山川风光视频

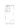

图 6-8　俯拍的山川风光视频(续)

　　一般情况下，风景视频采用平视的手法拍摄得较多，建筑视频采用仰视的手法拍摄得较多，而美食生活类视频则采用俯视的手法拍摄得较多。

6.4　9 种景别拍摄方法

　　镜头景别是指镜头与拍摄对象的距离。通常来说，根据镜头与拍摄对象的距离，可以将拍摄镜头分为大远景、全远景、远景、中景、中近景和特写等类别。这一节就来为大家介绍9种景别的拍摄方法。

6.4.1　大远景

　　大远景这种镜头景别的视角非常大，适合拍摄山区、河流、沙漠或者大海等户外类短视频题材。这种镜头景别尤其适用于片头部分，通常使用大广角镜头拍摄，能够将主体所处的环境完全展现出来，如图6-9所示。

图 6-9　使用大远景拍摄的视频

6.4.2 全远景

全远景通常用于拍摄高度和宽度都比较充足的室内或户外场景，可以更加清晰地展现主体的外貌形象和部分细节，以及更好地表现视频拍摄的时间和地点，如图6-10所示。

图 6-10　使用全远景拍摄的视频

6.4.3 远景

远景的主要功能就是展现人物或其他主体的"全身面貌"，通常使用广角镜头拍摄，视频画面的视角非常广。远景镜头的拍摄距离比较近，能够将人物的整个身体完全拍摄出来，包括性别、服装、表情、手部和脚部的肢体动作等，如图6-11所示。

图 6-11　使用远景拍摄的视频

6.4.4　中远景

　　中远景就是镜头在向前推动的过程中，逐渐放大主体(如人物)时先裁剪掉主体一部分的景别。中远景可以更好地突出人物主体的形象，以及清晰地刻画人物的服饰造型等细节特点，如图6-12所示。中远景景别拍摄的画面效果与远景最明显的区别，就是人物的腿部被裁剪掉一部分。

<p align="center">图 6-12　使用中远景拍摄的视频</p>

6.4.5　中景

　　中景的景别为从人物的膝盖部分向上至头顶，不但可以充分展现人物的面部表情、发型发色和视线方向，还可以兼顾人物的手部动作，如图6-13所示。

<p align="center">图 6-13　使用中景拍摄的视频</p>

6.4.6 中近景

中近景的景别主要是将镜头下方的取景边界线卡在人物的胸部位置上，重点用来刻画人物的面部特征，如表情、妆容、发型、视线和嘴部动作等，而对于人物的肢体动作和所处环境则基本忽略，如图6-14所示。

图6-14　使用中近景拍摄的视频

6.4.7 特写

特写用于着重刻画人物的整个头部画面，包括下巴、眼睛、头发、嘴巴和鼻子等细节之处，如图6-15所示。

图6-15　使用特写拍摄的视频

6.4.8 大特写

大特写主要针对人物的脸部来进行取景拍摄，能够清晰地展现人物脸部的细节特征和情绪变化，如图6-16所示。很多热门短视频都是以剧情创作为主，而大特写镜头就是一种推动剧情更好地发展的镜头语言。

图 6-16 使用大特写拍摄的视频

6.4.9 极特写

极特写是一种纯细节的景别形式，也就是说，我们在拍摄时将镜头只对准人物的眼睛、嘴巴或者手部等某个局部，进行细节的刻画和描述，如图6-17所示。

图 6-17 使用极特写拍摄的视频

6.5 10 种运镜手法

在拍摄短视频时，掌握常用的运镜手法，可以更好地突出视频的主体和主题，让观众的视线集中在你要表达的对象上，同时让短视频作品更加生动，更有画面感。

那么，什么是运镜手法呢？简单来说，就是通过镜头运动制造出动感画面的拍摄手法。这一节就来为大家介绍10种常见的运镜手法。

6.5.1 推拉运镜

推拉运镜是短视频中最为常见的运镜方式，通过"推"镜头和"拉"镜头的方式表现主体特点。通俗来说就是一种"放大画面"或"缩小画面"的表现形式，如图6-18所示。

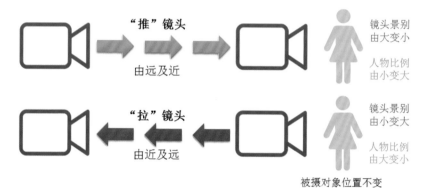

图6-18 推拉运镜的操作方法

1. "推"镜头

"推"镜头是指从较大的景别将镜头推向较小的景别，如从远景推至近景，从而突出用户要表达的细节，将这个细节之处从镜头中凸显出来，让观众注意到。

例如，拍摄一个美食类短视频，拍摄者先是通过镜头展示了厨师推着美食进来的画面。然后通过"推"镜头的方式，让镜头对准画面中的美食，将其拉近到镜头前，能突出画面的主体对象，如图6-19所示。

2. "拉"镜头

"拉"镜头的运镜方向与"推"镜头正好相反，先用特写或近景等景别将镜头靠近主体拍摄，然后再向远处逐渐拉出，拍摄远景画面。

"拉"镜头适用的场景是剧情类视频的结尾，以及强调主体所在的环境，主要作用是更好地渲染短视频的画面气氛。

图 6-19 通过"推"镜头从展示全貌到突出主体

例如，拍摄人物时，先通过镜头将眼前的人物和远处的山川、蓝天、白云进行呈现，然后通过"拉"镜头的方式，将手机机位向后移动，让镜头获得更加宽广的视角，将人物所处的环境展现了出来，如图6-20所示。

图6-20　通过"拉"镜头从眼前的人物到展现主体所处的环境

6.5.2 横移运镜

横移运镜是指拍摄时镜头按照一定的水平方向移动，跟推拉运镜向前后方向上运动的不同之处在于，横移运镜是将镜头向左右方向运动，如图6-21所示。横移运镜通常用于剧中的情节，如人物在沿直线方向走动时，镜头也跟着横向移动，更好地展现出空间关系，而且能够扩大画面的空间感。

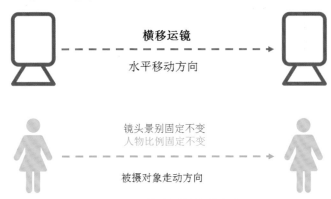

图 6-21　横移运镜的操作方法

例如，在拍摄一个飞机飞行的短视频时，先将飞机位于画面的右侧，随后飞机向左方飞行，摄影师通过横移运镜的方式，在手机镜头对着飞机拍摄的同时，跟随飞机一起横向运动，让画面看上去更加连贯，如图6-22所示。

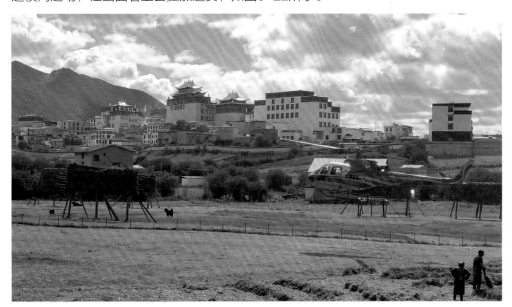

图 6-22　通过横移运镜产生跟随的视觉效果

图6-22　通过横移运镜产生跟随的视觉效果(续)

专家提醒

在使用横移运镜拍摄短视频时，用户可以借助摄影滑轨设备，来保持手机或相机的镜头在移动拍摄过程中的稳定性。

6.5.3　摇移运镜

摇移运镜是指保持机位不变，然后朝着不同的方向转动手机镜头，镜头运动方向可分为左右摇动、上下摇动、斜方向摇动，以及旋转摇动，如图6-23所示。

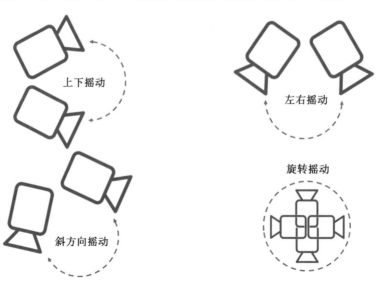

图6-23　摇移运镜的操作方法

摇移运镜就像是一个人站着不动，然后转动头部或身体，用眼睛向四周观看身边的环境。用户在使用摇移运镜拍摄视频时，可以借助手机云台稳定器，以更加方便、稳定地调整镜头方向。摇移运镜通过灵活变动的拍摄角度，能够充分地展示主体所处的环境特征，让观众在观看短视频时能够产生身临其境的视觉体验感。

例如，拍摄城市风景时，手机的位置固定不变，镜头则从左向右摇动展示建筑与街道的全貌，如图6-24所示。需要注意的是，在快速摇动手机镜头的过程中，拍摄的视频画面也会变得很模糊。

图 6-24　摇移运镜展示城市风景

6.5.4 跟随运镜

跟随运镜跟前面介绍的横移运镜类似，只是在方向上更为灵活多变，拍摄时可以始终跟随人物前进，让主角一直处于镜头中，从而产生强烈的空间穿越感，如图6-25所示。跟随运镜适用于拍摄采访类、纪录片，以及宠物类等短视频题材，能够很好地强调内容主题。

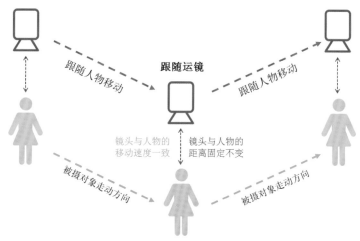

图 6-25　跟随运镜的操作方法

使用跟随运镜拍摄短视频时，需要注意镜头与人物之间的距离始终保持一致，重点拍摄人物的面部表情和肢体动作的变化，跟随的路径可以是直线，也可以是曲线。

例如，为采用跟随运镜的方式，拍摄一位女性在房间中行走的视频。此时，摄影师紧紧跟在这名女性的后方，就像是一位客人跟在女主人的身后，如图6-26所示。正是因为视频内容是展示摄影师的视角，所以整个视频能够产生第一人称的画面感。

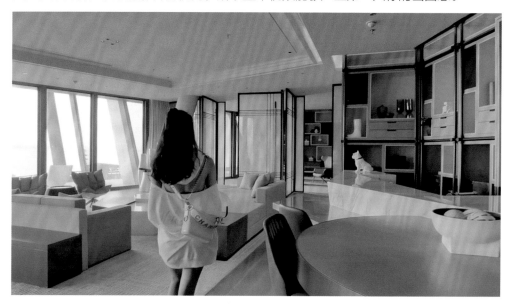

图 6-26　跟随运镜拍摄的人物行走视频

图 6-26　跟随运镜拍摄的人物行走视频(续)

6.5.5　升降运镜

升降运镜是指镜头的机位朝上下方向运动，从不同方向的视点来拍摄要表达的场景，如图6-27所示。升降运镜适合拍摄气势宏伟的建筑物、高大的树木、雄伟壮观的高山，以及展示人物的局部细节。

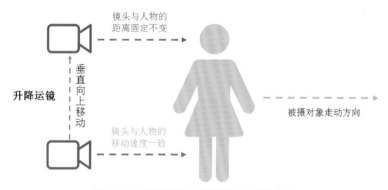

图 6-27　升降运镜（垂直升降）的操作方法

采用升降运镜方式拍摄人像时，摄影师先是将手机镜头对准了人物的脚部或头部，然后将镜头垂直上升或下降。上升运镜拍摄的视频效果，如图6-28所示。

图 6-28　上升运镜拍摄的视频

6.5.6 环绕运镜

环绕运镜即镜头绕着对象360°环拍，操作难度比较大，在拍摄时旋转的半径和速度基本保持一致，如图6-29所示。

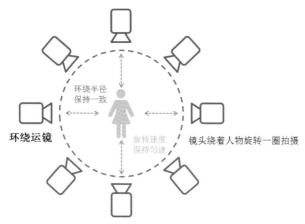

图 6-29 环绕运镜的操作方法

环绕运镜可以拍摄出对象周围的环境和空间特点，同时还可以配合其他运镜方式，来增强画面的视觉冲击力。如果人物在拍摄时处于移动状态，则环绕运镜的操作难度会更大，此时可以借助手持稳定设备来稳定镜头，让旋转过程更为平滑、稳定。

在拍摄环绕运镜过程中，先将镜头摆放在人物左侧，然后缓缓转到人物背面，接着转到人物右侧，围绕主体人物旋转拍摄，如图6-30所示。通过这种环绕运镜的方式能够更好地突出人物主体，渲染画面的意境和氛围感，从而增加视频画面的张力。

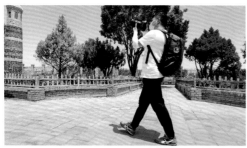
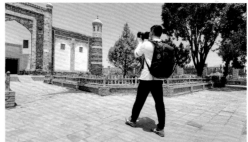
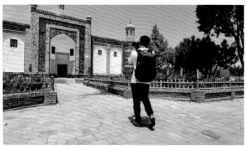

图 6-30 环绕运镜拍摄的人物视频

图 6-30　环绕运镜拍摄的人物视频(续)

6.5.7　甩动运镜

甩动运镜跟摇移运镜的操作方法类似，只是速度比较快，是用"甩"这个动作，而不是慢慢地摇镜头。

甩动运镜通常运用于两个镜头切换时的画面，在第一个镜头即将结束时，通过向另一个方向甩动镜头，使镜头切换的过渡画面产生强烈的模糊感，然后马上换到另一个镜头场景拍摄。

例如，在拍摄美食短视频时，采用甩动运镜方式来切换画面，可以让视频显得更有动感，如图6-31所示。在视频中可以非常明显地看到，镜头在快速甩动的过程中，画面也变得非常模糊。

图 6-31　甩动运镜让视频更有动感

6.5.8　低角度运镜

低角度运镜类似于用蚂蚁的视角来观察事物，即将镜头贴近地面拍摄，这种低角度的视角可以带来强烈的纵深感和空间感。低角度运镜的拍摄方式为，拍摄者半蹲下将

手机贴近地面进行拍摄，如图6-32所示。

图 6-32 低角度运镜的操作方法

6.5.9 呈现式运镜

呈现式运镜跟摇移运镜类似，只是在操作上要更加复杂一些，在摇动镜头的同时还会向其他方向运动。呈现式运镜手法可以在交代背景环境的同时，让画面的视线焦点非常自然地转移到主体上来，从而突出两者的关系，用背景更好地展现主体。

使用呈现式运镜拍摄时，摄影师可以通过上下或左右转动云台角度，来逐渐转移画面的焦点，让镜头从背景切换到主体上，如图6-33所示。

向右摇动镜头

向右平移镜头

图 6-33 呈现式运镜的操作方法和视频效果

6.5.10 移动变焦运镜

移动变焦运镜这种拍摄技术是在1958年希区柯克导演的一部电影中出现的，所以移动变焦也称为希区柯克变焦。移动变焦的拍摄原理，就是利用了视角透视原理，被摄主体的大小和位置不动，但背景中的元素都在不断后退，或者也可以进行反向操作，营造出动态效果。

我们用手机拍摄移动变焦效果时，操作方法很简单，首先将焦距放大(注意画面可能会模糊)，然后越靠近被拍摄对象的时候，慢慢地缩小焦距，尽量使拍摄的主体在画面中保持一样的大小，而背景看上去却离人物越来越远，如图6-34所示。

图 6-34　移动变焦运镜的操作方法和视频效果

第 7 章

取景：捕捉电影级别的视频画面

在用手机拍摄短视频时，我们需要通过取景来安排各种物体和元素，从而实现一个主次关系分明的画面效果。

本章重点讲解视频拍摄的取景技巧，帮助大家更好地捕捉电影级的视频画面。

7.1 6 种运用光线和场景的方法

我们在使用手机拍摄短视频时，想要获得好的效果，就需要利用各种光线和场景，以保证视频画面的清晰度和美观度。本节主要介绍6种运用光线和场景的方法，帮助大家拍出优质的短视频。

7.1.1 运用光线

光线对于视频拍摄来说至关重要，也决定着视频的清晰度。比如，光线比较黯淡的时候，拍摄的视频就会模糊不清，即使手机的像素很高，也可能出现这一问题。

下面主要介绍顺光、侧光和逆光这3种常见自然光线的拍摄技巧，帮助大家用光影来突出短视频的层次与空间感。

1. 顺光

顺光是指照射在被摄物体正面的光线，其主要特点是受光非常均匀，画面比较通透，不会产生非常明显的阴影，而且色彩也非常亮丽。采用顺光拍摄的视频，能够更好地呈现出拍摄主体，突出其细节与色彩，如图7-1所示。

图 7-1　顺光拍摄的视频

2. 侧光

侧光是指光源的照射方向与手机视频拍摄方向呈直角状态，即光源是从视频拍摄主体的左侧或右侧直射过来的。被摄物体受光源照射的一面很明亮，而另一面则比较阴暗，画面的明暗层次分明。采用侧光拍摄的视频，具有立体感和空间感，还能创作出

超有意境的光影效果，如图7-2所示。

图 7-2　侧光拍摄的视频

3. 逆光

逆光是指拍摄方向与光源照射方向刚好相反，也就是将镜头对着光拍摄。这种拍摄手法可以产生明显的剪影效果，从而展现出被摄对象的轮廓线条。如果用逆光拍摄树叶的话，还会使树叶呈现晶莹剔透之感，如图7-3所示。

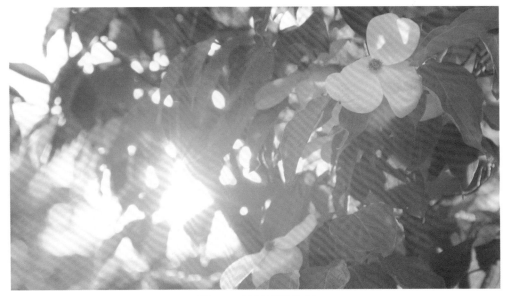

图 7-3　逆光拍摄的视频

7.1.2 拍摄距离

拍摄距离，是指镜头与视频拍摄主体之间的远近距离。拍摄距离的远近，能够在手机镜头像素固定的情况下，改变视频画面的清晰度。一般来说，距离镜头越远视频画面越模糊，距离镜头越近视频画面越清晰。不过，"近"也是有限度的，过分的近距离会使视频画面因为失焦而变得模糊。

通常来说，在拍摄视频的时候，可以通过两种方法来控制镜头与视频拍摄主体的距离。第一种是通过移动拍摄者的位置，达到缩短拍摄距离的目的；第二种是靠手机里自带的变焦功能，将远处的视频拍摄主体拉近，这种方法主要适用于被摄对象较远，无法短时间到达，或者被摄对象处于难以到达的地方。

在视频拍摄过程中，采用变焦拍摄的好处是免去了拍摄者因距离远近而跑来跑去的麻烦，不用移动就可以拍摄到远处的景物。如今，很多手机都可以实现变焦功能，通常用两个手指头，一般是大拇指与食指，捏住视频拍摄界面放大或者缩小，就能够实现视频拍摄镜头的拉近或者推远。

以华为手机视频拍摄时的变焦设置为例，打开手机相机，点击录像按钮🎥，进入视频拍摄界面之后，用双指在屏幕上捏合即可进行视频拍摄的变焦设置，如图7-4所示。

图 7-4 视频拍摄的变焦设置

专家提醒

在手机视频拍摄过程中，远处景物会随着焦距的拉近而变得不清晰。所以，如果要使用变焦设置，一定要把握好变焦的程度，以保证视频画面的清晰度。

7.1.3 场景变化

场景的转换至关重要，它不仅关系到作品中剧情的走向，也关系到视频整体的视觉效果。场景的转换一定要自然流畅，恰到好处的场景转换能使视频的质量更高。如果一段视频中的场景转换十分生硬，除非是特殊的拍摄手法或是要表达特殊的含义，否则这种生硬的场景转换会使视频的质量大大降低。

手机短视频拍摄中的场景转换，大致分为两种类型。

一种是同一个镜头中，一段场景与另一段场景的变化，这种场景之间的转换就需要自然得体，符合视频内容或故事走向。例如，拍摄了3个场景，第一个场景是汽车行驶过程中看到的山川，第二个场景通过延时摄影展示山川的景色，第三个场景将一个山峰作为主体进行拍摄，三个场景共同组成一个短视频，如图7-5所示。

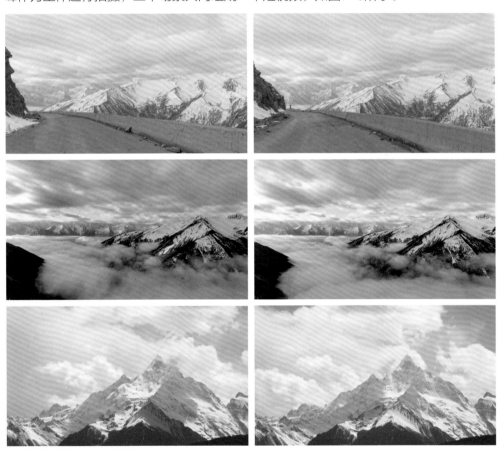

图 7-5 三个场景组成一个短视频

另一种是一个片段与另一个片段之间的转换，这种方式称为转场。转场是多个镜头之间的画面切换，这种场景效果的变换就需要用到手机视频后期处理软件来实现。

专家提醒

　　具有转场功能的手机视频处理软件非常多，笔者推荐剪映App，其具有的转场功能可以为视频设置各类转场效果。用户下载剪映App后，导入两段及以上的视频，即可操作。

　　用户在拍摄具有故事性的手机视频时，一定要注意场景变换会给视频故事走向带来的巨大影响。一般来说，场景转换时出现的画面都会带有某种寓意或者象征故事的某个重要环节，所以场景转换时的画面一定要与整个视频内容有关系。

7.1.4　前景装饰

　　前景，就是位于视频拍摄主体与手机镜头之间的事物。而前景装饰就是指在视频拍摄当中，起装饰作用的前景元素。

　　前景装饰可以使视频画面具有更强烈的纵深感和层次感，同时也能大大丰富视频画面的内容，使视频更加鲜活饱满。因此，我们在进行视频拍摄时，可以将身边能够充当前景的事物拍摄到视频画面中来。

　　如图7-6所示，将河水中的石头作为视频的前景装饰元素，可以起到丰富视频画面的作用。

图7-6　将河水中的石头作为视频前景装饰元素的视频拍摄案例

专家提醒

在使用前景装饰的方式拍摄视频时，要注意前景装饰毕竟只是作为装饰而存在，切不可面积过大抢了视频拍摄主体的"风头"。所以，在实际的视频拍摄过程中，大家要注意前景装饰的大小要适度，万不可反客为主。

7.1.5 背景虚化

使用手机拍摄视频时，想要拍摄出背景虚化的效果，就要让焦距尽可能地放大。不过焦距放太大视频画面也容易变得模糊，因此背景虚化的关键点在于拍摄距离、对焦和背景选择。

1. 拍摄距离

如今，大多数手机都采用大光圈镜头，带有背景虚化功能。当主体聚焦清晰时，从该物体前面的一段距离到其后面的一段距离内的所有景物也都是清晰的。例如，在默认模式下拍摄的花朵视频，花朵主体是清晰的，背景显得有些模糊，如图7-7所示。

图 7-7 默认模式下拍摄的花朵视频

再如，放大焦距拍摄花朵视频时，花朵被放大，在画面中显得更加突出，而背景则变得更加模糊，如图7-8所示。

图 7-8　放大焦距拍摄的花朵视频

专家提醒

　　焦距放得越大，画面中的背景就会越模糊，我们在拍摄视频时，可以根据不同的拍摄场景，设置合适的焦距倍数。

2. 对焦

　　对焦就是在拍摄视频时，在手机镜头能对焦的范围内，离拍摄主体越近越好。在屏幕中点击拍摄主体，即可对焦成功，这样就能获得清晰的主体。

3. 背景选择

　　选择好的背景，可以使拍摄出来的视频效果更好。选择视频的背景，对整个画面会产生很大的影响，即使主体选得好，但背景选得不理想的话，画面的整体效果也会大打折扣。因此，应尽量选择干净的背景，让视频画面看上去更简洁。

　　如图7-9所示，为一个拍摄花蕾的视频，视频中主体清晰，背景模糊，背景颜色也很统一，画面显得非常简洁。

图 7-9 拍摄的花蕾视频背景统一

7.1.6 剪影拍摄

剪影在人像拍摄中是比较常用的构图方法，因为在逆光的角度下，人像会变得非常唯美。半剪影或剪影人像类的视频，主要是采用侧逆光或者逆光的光线，降低人物部分的曝光度，使其在画面中呈现出漆黑的剪影形式，可以更好地集中欣赏者的视线，完整地诠释被摄人物的肢体动作。

1. 侧逆光拍摄

在侧逆光环境下，不同的阴影位置和长度可以创造出不同的画面效果。同时，画面的明暗对比也非常强烈，增强了画面的活力和气氛。另外，背景中的太阳光作为陪体，使画面的色彩更加浓烈，可以起到很好的烘托作用。

在侧逆光下拍摄半剪影效果时，光线会在人物周围产生耀眼的轮廓光，强烈地勾勒出人物的轮廓和外观，画面质感也非常好。

建议大家可以选择在早晨太阳升起后和傍晚太阳落山前1小时左右，来拍摄半剪影或剪影的视频，因为在这个时间点拍摄的剪影视频效果最好。

2. 逆光拍摄

在逆光拍摄时，可产生完全漆黑的剪影效果，也就是拍摄者要迎着光源，让光线被主体(人物或物体)挡住，这样主体就会因曝光不足而导致出现一个几乎全黑的轮廓，从而实现特殊的创意与画面表现，如图7-10所示。

图 7-10　在逆光下拍摄的剪影人像视频

7.2　8 种视频取景构图

视频构图，是指通过安排各种物体和元素，来实现一个主次关系分明的画面效果。构图也是我们在拍摄短视频场景时，将自己的创作意图和主题思想依靠一系列造型手段融入视频画面的主要方式。本节将为大家讲解视频拍摄时常用的几种构图方法。

7.2.1　框式构图

框式构图也叫框架式构图，是利用主体周边的物体构成一个边框，可以起到突出主体的效果，其特征是借助某个框式图形来构图，这个框式图形可以是规则的，也可以是不规则的，可以是方形的，也可以是圆形的，甚至是多边形的。

想要拍摄框式构图的视频画面，就需要寻找到能够作为框架的物体，这就需要我们在日常生活中仔细观察，留心身边的事物。如图 7-11 所示，将飞机窗户作为框架进行构图，能够增强视频画面的纵深感。

图 7-11　利用周围环境的框式结构进行构图

专家提醒

框式构图也可以采用逆向思维，即通过对象来突出框架本身的美，具体方法是将对象作为辅体，框架作为主体。

7.2.2 对称构图

拍摄短视频时经常会用到对称构图,常见的对称方式包括左右对称和上下对称。对称的画面会给人一种平衡、稳定、和谐的视觉感受。

如图7-12所示,以古建筑的中心为垂直对称轴,画面左右两侧的扶栏和路灯等元素对称排列。拍摄这种视频画面时注意要横平竖直,尽量不要倾斜。

图 7-12 左右对称构图拍摄的视频

如图7-13所示,以地面与水面的交界线为水平对称轴,水面清晰地反射了上方的景物,形成上下对称构图,让视频画面的布局更为平衡。

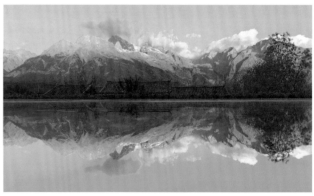

图 7-13 上下对称构图拍摄的视频

7.2.3 斜线构图

斜线构图主要利用画面中的斜线,来展现物体的运动、变化,以及透视规律,可以让视频画面更有活力感和节奏感。

如图7-14所示,利用围墙的斜线来进行构图,分割主体与背景,让视频画面更具层次感。

图 7-14　斜线构图拍摄的视频

　　斜线的纵向延伸可加强画面深远的透视效果，斜线构图的不稳定性则可以使画面富有新意，给观众带来独特的视觉效果。一般来说，利用斜线构图拍摄视频主要有以下两种方法。

　　第一种是利用视频拍摄主体本身具有的线条构成斜线。如图7-15所示，从侧面拍摄大桥的延时视频，大桥在画面中形成了一条斜线，让整个视频画面更有活力。

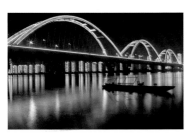
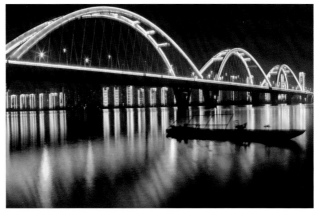

图 7-15　利用主体的线条构成斜线拍摄的视频

　　第二种是利用周围环境，为视频拍摄主体构成斜线。如图7-16所示，视频中的主体是天空，但单独拍摄天空未免太过单调，于是拍摄者就利用拍摄环境中能够寻找到的"飞机拉线"构成斜线，让视频画面更丰富。

图 7-16 利用周围环境构成斜线拍摄的视频

7.2.4 透视构图

透视构图是指视频画面中的某一条线或某几条线，由近及远形成的延伸感，能使观众的视觉沿着视频画面中的线条汇聚成一点，如图7-17所示。

图 7-17 透视构图拍摄的视频

在手机视频拍摄中，透视构图可以分为单边透视和双边透视：单边透视是指视频画面中只有一边带有由远及近形成延伸感的线条，能增强视频拍摄主体的立体感；双边透视则是指视频画面两边都带有由远及近形成延伸感的线条，能很好地汇聚观众的视线，使视频画面更具有动感和深远意味。

透视构图本身就有"近大远小"的规律，这些透视线条能让观众的眼睛沿着线条指向的方向看去，有引导观众视线的作用。想要使用透视构图，最重要的自然是找到有透视特征的事物，比如一条由近到远的马路、围栏或者走廊等。

7.2.5　三分线构图

三分线构图的拍摄方法十分简单，先将画面分为三部分，将视频拍摄主体放置在拍摄画面的横向或者纵向三分之一处即可。采用三分线构图拍摄短视频最大的优点是，将主体放在偏离画面中心的三分之一位置处，使视频画面不至于太枯燥或呆板，还能突出视频的拍摄主题，使画面紧凑有力。

如图7-18所示，以下三分线构图拍摄的视频，画面中上面三分之二为流动的蓝天白云，下面三分之一为江面和城市，可以形成一种动静对比。

图 7-18　下三分线构图拍摄的视频

如图7-19所示，以上三分线构图拍摄的视频，画面中以湖岸线为分界线，下方水面约占整个画面的三分之二，天空与远处的山峰约占画面的三分之一，整个视频画面看起来更加舒适。

图 7-19　上三分线构图拍摄的视频

7.2.6　矩形构图

矩形在生活中比较常见，如建筑外形、墙面、门框、窗框、画框和桌面等。矩形

是一种非常简单的画框分割形态，用矩形构图能够让画面呈现出静止、正式的视觉效果。

如图7-20所示，利用门框、地面和天花板构成的矩形结构来构图取景，可以让视频画面更加中规中矩、四平八稳。

图 7-20　矩形构图拍摄的视频

7.2.7　圆形构图

圆形构图主要是利用拍摄环境中的正圆形、椭圆形或不规则圆形等物体来取景，可以给观众带来旋转、运动和收缩的视觉美感，同时还能够产生强烈的向心力。

如图7-21所示，采用墙窗的圆形结构进行构图，非常适合拍摄恬静、舒缓的人像短视频作品，能够让画面看上去更加优美、柔和，还可以起到引导观众视线的作用。

图 7-21　圆形构图拍摄的视频

7.2.8　三角形构图

三角形构图主要是指画面中有3个视觉中心，或者用3个点来安排景物构成一个三角形，这样拍摄的画面极具稳定性。三角形构图包括正三角形(坚强、踏实)、斜三角形(安定、均衡、灵活性)和倒三角形(明快、紧张感、有张力)等不同形式。

如图7-22所示，视频中人物的坐姿让身体在画面中刚好形成了一个三角形，在创造平衡感的同时还能够为画面增添更多动感。需要注意的是，这种三角形构图法一定要自然而然，仿佛构图和视频融为一体，而不能刻意为之。

图 7-22　三角形构图拍摄的视频

第 8 章

延时：拍摄时光飞逝的精彩画面

延时视频是通过压缩视频长度，让长视频变成短视频，从而快速展现画面场景变化情况的一种视频。正是因为延时视频是将长视频压缩成短视频，所以视频的画面会快速变化，形成奇异精彩的景象。

本章讲述延时摄影的拍摄技巧，帮助读者正确进行延时视频的拍摄，拍出时光飞逝的精彩画面。

8.1　5 个关于延时摄影的基本知识

延时摄影的拍摄对象通常会有一个动态的变化过程，如花开花落、风云变幻、城市中川流不息的人流和车流、清晨到傍晚的天气变化、闪耀的星空、山间雾气和云海的浮动等。本节为大家介绍5个拍摄延时视频的基本方法。

8.1.1　什么是延时摄影

延时摄影又叫缩时摄影，是一种将时间压缩的拍摄技术。延时摄影能够将时间大量压缩，将几个小时中拍摄的画面，通过串联或者是抽掉帧数的方式压缩到很短的时间内播放，从而呈现出一种视觉上的震撼感。

延时摄影主要用来记录画面的动态变化，如果在一段画面中没有东西在动，那么它跟照片是没有区别的。照片是静止的，而视频是运动的，这个运动包括画面中所拍摄的主体对象在运动，比如天空中的云彩、行走的人物、光影的变化，以及日出日落的画面等；也可以是镜头的运动，比如从左向右或者从右向左的镜头移动拍摄等，这些都属于运动的视频效果。

延时摄影的本质其实是一段视频，所有与视频相关的拍摄手法，在延时摄影中都是适用的，比如镜头的推、拉、遥、移等。

8.1.2　适合拍摄延时视频的手机

现在手机功能越来越齐全，大部分的手机上都有延时摄影功能，用户拍摄延时视频时只需要打开手机相机应用中的延时摄影功能即可。下面为大家介绍两款适合拍摄延时视频的手机。

1. 安卓手机

安卓手机是使用安卓操作系统的手机的统称，这些手机中有很多支持延时摄影。大家可以查看手机的摄像功能，选择延时摄影功能进行视频拍摄。

如图8-1所示，使用华为P40 Pro拍摄的流云延时视频画面，云朵随时间的流动一步步移动，画面气势宏伟。

2. 苹果手机

苹果手机拍摄延时视频相对比较简单，从开始拍摄到后期都是自动合成的，只需打开手机的延时摄影功能即可。

图 8-1　华为 P40 Pro 拍摄的流云延时视频画面

　　如图8-2所示，使用苹果手机拍摄的流云延时视频，流动的云朵和雪山的搭配给人以气势庞大的感觉。

专家提醒

　　延时摄影可以认为是与慢动作相反的一个过程，所以有些手机称之为"快动作"，常用于拍摄缓慢变化的场景和主体。

图 8-2 苹果手机拍摄的流云延时视频画面

8.1.3 拍摄之前要先架好三脚架

在拍摄延时摄影时，由于拍摄时间较长，拍摄范围相对固定，如果仅依靠人端举手机会导致画面模糊晃动，不太可能拍摄出稳定的视频效果。同时，长时间端举手机的动作常人很难坚持。所以，在拍摄时最好用手机三脚架来支撑手机，以起到稳固手机防止摇晃的作用。

在开始拍摄延时作品前，首先选择要拍摄的对象，然后找到最佳的取景位置，架起三脚架和手机，调整好手机的位置，然后按下相机快门等待即可，如图8-3所示。

图 8-3　用三脚架固定手机

8.1.4　使用延时摄影功能拍摄视频

延时摄影又叫缩时摄影，主要是通过将长时间定时、定格、延时拍摄的图片串联起来，得到一个动态的视频，以明显变化的影像再现景物缓慢变化的过程。

下面介绍使用苹果手机拍摄延时视频的操作方法。

步骤 01　用三脚架固定好手机，打开手机相机，❶点击"延时摄影"按钮，进入"延时摄影"界面；❷点击界面中的 ⚫ 图标，即可开始进行拍摄，如图 8-4 所示。

图 8-4　固定好手机选择延时摄影模式拍摄

步骤 02 拍摄一段时间后（最好是 10 分钟以上），即可得到延时视频，如图 8-5 所示。

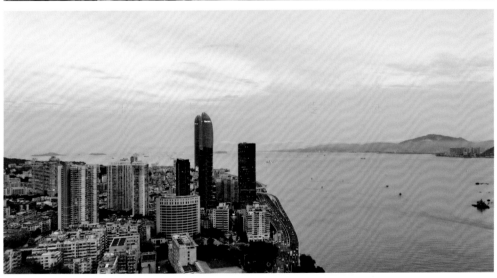

<p align="center">图 8-5　延时视频效果</p>

8.1.5　使用手机的"慢动作"拍摄视频

　　前面的延时效果，是对时间的压缩，即将长时间压缩为短时间，还有一种特别的延时效果——慢动作，即将短时间拉长，体现一种特别的时光效果。慢动作可以对高速运动的画面进行放慢拍摄，体现事物在高速运动下的细节。

　　很多手机的相机中自带"慢动作"功能，可以拍摄高速运动下的物体的具体形态。下面以苹果手机为例，为大家讲解拍摄慢动作的具体操作步骤。

打开手机相机，❶点击"慢动作"按钮；❷点击◉图标，执行操作后，即可进行慢镜头下延时视频的拍摄了，如图8-6所示。

图 8-6　利用手机自带的"慢动作"拍摄延时视频

8.2　6个拍摄延时视频的注意事项

延时摄影至少要拍摄10分钟，比较快的场景，拍摄时间为10～20分钟；比较慢的场景，要拍摄20分钟以上，甚至达到60分钟或更长。因此，为了拍好延时视频，我们需要注意一些事项。

8.2.1　通过色调调整弥补光线不足

色调指的是在视频拍摄画面中占据大部分比例的色彩倾向，也就是在视频画面中占据主导地位的色彩。

在视频的实际拍摄过程中，色调能够影响到视频画面的整体质量与视觉效果。一般来说，如果视频的拍摄过程中光线条件不是很好，就会影响到视频画面内容的清楚展现，这时调整拍摄色调能够纠正或者补充原本不足的光线。

调整视频拍摄色调的方法有很多，其中比较常用的一种方法就是开启手机的闪光灯。如果视频拍摄的环境十分昏暗，或者光线不足，这种时候就可以开启视频的闪光灯来加强视频拍摄环境的光线亮度。现在手机几乎全部自带相机闪光灯功能，下面以苹果手机为例，介绍开启闪光灯弥补现场光线的步骤。

步骤 01 打开相机应用，点击"视频"按钮，如图 8-7 所示。

步骤 02 进入视频拍摄界面，点击界面中的⚡图标，如图 8-8 所示。

图 8-7　点击"视频"按钮

图 8-8　点击图标

步骤 03 执行操作后，界面上方会弹出一个对话框，点击对话框中的"打开"按钮，如图 8-9 所示。

步骤 04 执行操作后，如果手机发出了光线，就说明闪光灯功能开启成功了，如图 8-10 所示。

图 8-9　点击"打开"按钮

图 8-10　闪光灯功能开启成功

8.2.2　固定延时视频适合的场景

固定延时视频，就是将手机固定放置在某个位置拍摄的延时视频。很多时候，固定延时视频呈现出来的是一种静谧的感觉，比如日出、日落，以及云彩的变化等，使观

众产生一种时间被压缩的错觉。本节主要介绍什么情况下适合拍摄固定延时视频。

1. 云彩的变化

如果想给观众一种沧海桑田、云卷云舒、时光流逝的感觉，我们就可以使用固定延时方式拍摄视频。

如图8-11所示，这段云卷云舒的延时视频，主要表现天空中云彩的变化，以及从白天到日落后天空颜色的变化。视频画面很漂亮，不仅天空中的云彩在动，偶尔还有一些游船、货船经过，使视频效果极具动感。

图 8-11　展现云卷云舒的延时视频

2. 表现城市风景

如果想表现大场景的画面，我们可以使用固定延时方式来拍摄，视频效果能够给观众强有力的视觉冲击力。

如图8-12所示，固定延时视频中展现了城市不一样的风景，让观众看到了城市的高楼，以及天空中云彩的变化。

图 8-12　表现城市风景的延时视频

在没有云的情况下，我们可以不拍天空，只拍地景的变化。比如，拍摄立交桥的车流，用俯拍的方式展现车流的效果，也能体现出延时作品的魅力。

8.2.3　保证拍摄过程中手机电量充足

在拍摄延时视频之前，我们需要先保证手机的电量充足，因为延时摄影的拍摄时间会比较长，如果拍到一半突然关机了，手机不会自动保存，那前面的视频都白拍了。特别是在温度较低的环境下，手机的放电速度会更快一点。

所以，在拍摄延时视频之前，我们要检查手机的电量。如果电量不够，我们可以在手机上接一个充电宝，一边充电、一边拍摄延时视频。

8.2.4　拍摄时把手机设置成飞行模式

为了防止在拍摄过程中手机受到来电或短信的干扰，建议大家将手机设置为飞行模式，这样就可以安心拍摄延时视频了。以苹果手机为例，设置飞行模式的步骤如下。

打开手机相机，进入"设置"界面，向右滑动"飞行模式"右侧的　　图标。执行操作后，如果　　图标变成　　图标，就说明手机的飞行模式设置成功了，如图8-13所示。

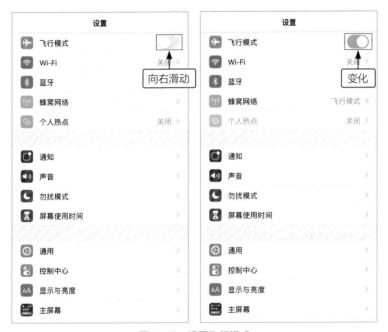

图 8-13　设置飞行模式

8.2.5　将耳机作为快门线进行拍摄

在拍摄延时视频时，如果一直通过手指触摸屏幕拍摄键，万一发生手抖或者屏幕移动的情况，画面就很容易模糊。因此，在拍摄的时候，建议大家把手机的耳机线插上，耳机线上的按键可以当作快门使用，起到避免抖动的作用。

以华为P30手机为例，用耳机线来操作视频拍摄的具体步骤为：将耳机线插在手机上；点击"相机"图标，进入拍照状态，设置好专业模式中的各曝光参数；按耳机线中间两个按钮，任意一个：+音量键、−音量键，都可以进行拍摄，如图8-14所示。

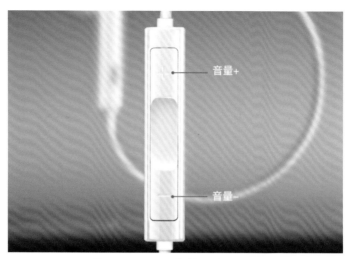

图 8-14　用耳机线拍摄的操作方法

8.2.6　拍摄延时视频要耐得住寂寞

拍摄延时视频其实是一件很无聊的事情，需要漫长的等待，手机才能呈现出优美的画面。比如，当我们要去深山中拍星空，架好机位之后基本就不用动了，让手机自动拍就可以了，那么接下来就需要忍受长时间的寂寞，静静地守候两三个小时。如果要拍摄星空转日出的延时视频，那花费的时间就更长了。

在拍摄大范围延时视频的时候，更是很耗费体力，少的话需要走30～40分钟，长的话要走3～5个小时。为了不让天上的云彩出现断层的现象，在拍摄大范围延时影片时是不能中断的，我们必须保持相对一致的节奏，拍摄的间隔时间也要尽量保持一致。

第 9 章
热门：别具一格的视频拍摄方法

学前提示

　　在拍摄手机短视频的过程中，掌握拍摄方法无疑是非常关键的，它不仅可以提升视频质量，还能节省摄影师的时间，起到事半功倍的效果。

　　本章介绍短视频拍摄的一些热门方法，帮助大家拍摄出别具一格的短视频作品。

9.1 4 个抖音拍摄技法

抖音因其众多的用户数量，平台上从不缺乏各种精彩丰富的内容。抖音的拍摄工具是所有短视频制作者必须要学会使用的，本节为大家总结了一些实用的抖音拍摄功能和相关操作技巧，帮助大家拍出精彩的大片效果。

9.1.1 分段拍摄

抖音具有分段拍摄视频的功能，用户可以在拍摄过程中暂停录制，然后更换场景、动作或服装道具等，再继续拍摄下一段视频画面。此后，用户只需在这些分段拍摄的视频连接处做好过渡转场，即可得到想要的视频效果。

下面就来介绍抖音分段拍摄的方法。

步骤 01 打开抖音 App，进入视频拍摄界面，点击界面中的"分段拍"按钮，如图 9-1 所示。

步骤 02 点击◉图标，开始拍摄视频，如图 9-2 所示。

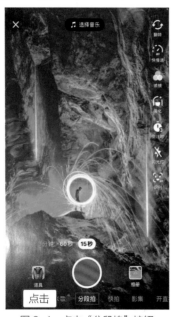

图 9-1　点击"分段拍"按钮　　　　　　图 9-2　点击图标拍摄视频

步骤 03 视频拍摄过程中，◉图标会变成◉图标，如图 9-3 所示。

步骤 04 第一段视频拍摄完成后，点击界面中的◉图标。执行操作后，◉图标会变成◯图标，同时◯图标周围会出现一个时间节点，如图 9-4 所示。

步骤 05 调整镜头方向和场景，拍摄第二段视频，如图 9-5 所示。按照这个方法，还可以拍摄第三段视频。

步骤 06 视频拍摄完成后，点击◉图标，保存视频，如图 9-6 所示。

图 9-3 图标变化

图 9-4 出现时间节点

图 9-5 拍摄第二段视频

图 9-6 点击图标保存视频

9.1.2 添加特效

视频拍摄完成后，我们可以给视频添加特效，让视频呈现出特定的效果，具体操作步骤如下。

步骤 01 进入视频编辑界面，点击"特效"按钮，如图 9-7 所示。在此可以给视频添加或更换背景音乐，以及添加文字、贴纸、特效和滤镜等元素，还可以直接发布日记，帮助用户快速记录瞬间的精彩时刻。

步骤 02 进入视频特效编辑界面，将时间轴拖曳至需要添加特效的位置处，如图 9-8 所示。

图 9-7 点击"特效"按钮

图 9-8 拖曳时间轴

步骤 03 ❶选择需要的特效，如在"动感"面板中选择"闪白"特效；❷按住特效不放，直至视频播放完毕，如图 9-9 所示。

图 9-9 添加"闪白"特效

步骤 **04** 点击界面中的"保存"按钮，即可应用特效，查看视频效果，如图 9-10 所示。

图 9-10 视频预览效果

9.1.3 快慢速度

在拍摄视频时，我们可以通过快慢速度的设置，让视频画面以需要的速度呈现，具体操作步骤如下。

步骤 **01** 进入抖音视频拍摄界面，点击"快慢速"按钮，如图 9-11 所示。

步骤 **02** 执行操作后，会弹出一个面板，在面板中选择需要的模式，如"慢"模式，如图 9-12 所示。

步骤 **03** 点击界面中的 图标，如图 9-13 所示。

步骤 **04** 执行操作后，即可用"慢"模式拍摄视频，如图 9-14 所示。

图 9-11　点击"快慢速"按钮

图 9-12　选择"慢"模式

图 9-13　点击图标

图 9-14　用"慢"模式拍摄视频

在抖音中，用户可以选择"极慢""慢""标准""快"和"极快"等拍摄速度，来匹配背景音乐和视频内容。

○ 选择"标准"模式时，背景音乐和视频都是正常的播放速度。

○ 选择"极慢"和"慢"模式时，背景音乐的播放速度会加快，而拍摄的视频则会相应变慢，可以拍摄出慢动作效果。

○ 选择"快"和"极快"模式时，背景音乐的播放速度会变慢，而拍摄的视频则会相应加快，这样用户可以清晰地听到背景音乐中的重音，从而让视频画面精准卡到节拍。

9.1.4　倒计时功能

使用倒计时功能，可以帮助用户远程控制抖音的拍摄按钮，实现暂停或录制操作，一个人也能轻松拍出短视频。我们可以通过如下步骤使用倒计时功能拍摄视频。

步骤 01　进入抖音视频拍摄界面，点击"倒计时"按钮，如图 9-15 所示。进入倒计时设置面板，可以看到 3s 和 10s 这两个倒计时时间，用户可以根据需要进行选择。

步骤 02　倒计时时间选择完成后，❶拖曳时间线，选择暂停的时间点；❷点击"倒计时拍摄"按钮，如图 9-16 所示。

图 9-15　点击"倒计时"按钮

图 9-16　点击"倒计时拍摄"按钮

步骤 03　执行操作后，界面中将会出现倒计时数字，如图 9-17 所示。

步骤 04　倒计时结束后，手机将自动进行视频拍摄，如图 9-18 所示。当拍摄进度到达用户所设置的暂停位置后，系统会自动暂停拍摄，方便用户拍摄下一个片段。

图 9-17　出现倒计时数字

图 9-18　视频拍摄

9.2　4 个快手拍摄技法

在快手这个短视频平台上，很多普通人通过创意、优质的短视频作品吸引了大量粉丝关注。本节以快手平台为例，介绍利用快手提供的各种工具拍摄和制作短视频的实操干货，帮助大家轻松拍出爆款短视频。

9.2.1　美化拍摄

在拍摄人像类短视频时，美化是一个不可或缺的功能，可以让视频中的人物容貌更加漂亮。下面就来为大家介绍快手平台中的几个美化拍摄功能。

1. 美颜处理

在快手App中，我们可以通过美颜处理功能来增加人物的颜值，具体操作步骤如下。

步骤 01 打开快手 App，点击"首页"界面中的 ◎ 图标，如图 9-19 所示。

步骤 02 执行操作后，进入"随手拍"界面，点击界面中的"相册"按钮，如图 9-20 所示。

图 9-19　点击图标

图 9-20　点击"相册"按钮

步骤 03 执行操作后，进入"最近项目"界面，❶选择需要发布的视频或照片（多个照片可以组合成一个视频）；❷点击"下一步"按钮，如图 9-21 所示。

步骤 04 执行操作后，进入视频编辑界面，点击"美化"按钮，如图 9-22 所示。

图 9-21　这样视频或照片

图 9-22　点击"美化"按钮

步骤 05 执行操作后，会弹出"美颜"面板。在面板中，对美颜程度进行调整，如图 9-23 所示。

图 9-23　调整美颜程度

专家提醒

　　用户可以点击美颜级别序号，使用其预设的参数，也可以自己调整"美白""磨皮""清晰""立体"和"瘦脸"等参数，打造更加个性化的美颜效果，如图9-24所示。

图 9-24　设置美颜效果

2. 美妆处理

　　"美妆"功能主要针对人物的妆容进行美化处理。用户点击"美颜"界面下方的"美妆"按钮，会弹出"美妆"面板，选择满意的美妆效果，如"自然""气色"和"减龄"等，如图9-25所示。

图 9-25　应用美妆效果

连续两次点击"美妆"主题，可以调整该主题的细节参数，包括"口红"
"眉毛""腮红""修容""眼影""睫毛""双眼皮"和"美瞳"等效果，如
图9-26所示。

图 9-26　调整美妆效果

3. 滤镜处理

用户点击"美颜"面板下方的"滤镜"按钮，即可在"滤镜"面板中选择相应的滤
镜效果，如"自然""圣代"和"清澈"等，如图9-27所示。

图 9-27　应用滤镜效果

9.2.2　K 歌模式

快手App推出的"K歌"功能，可以让善于唱歌又不喜欢出镜的用户在平台上发布自己的作品。下面就来介绍使用"K歌"功能制作短视频的操作方法。

步骤 01 进入"随手拍"界面，点击"玩法库"按钮，如图 9-28 所示。

步骤 02 执行操作后，进入"玩法库"界面，点击界面中的"K歌"按钮，如图 9-29 所示。

图 9-28　点击"玩法库"按钮

图 9-29　点击"K 歌"按钮

步骤 03 执行操作后，进入"选择伴奏"界面，点击界面中对应歌曲后方的"K歌"按钮，如图 9-30 所示。

步骤 04 执行操作后，进入"音频"界面，用户可以选择"唱片段""唱全曲"或者"合唱"功能，如图 9-31 所示。

图 9-30　选择伴奏歌曲

图 9-31　选择歌唱方式

专家提醒

　　点击"音频"界面中的"视频"按钮进入"视频"模式，可以在K歌的同时录制视频，如图9-32所示。

　　点击"调音"按钮，可以调整音量、混响和变声等效果，对声音进行处理，如图9-33所示。

图 9-32　录制视频

图 9-33　调音处理

步骤 05 ▶ 点击◎图标，即可开始歌曲的录制，完成后点击"下一步"按钮，如图 9-34 所示。

步骤 06 ▶ 执行操作后，进入后期处理界面。用户可以在该界面中选择"添加图片"和"拍摄视频"选项制作视频。以选择"添加图片"为例进行说明，如图 9-35 所示。

图 9-34 录制歌曲并点击"下一步"按钮

图 9-35 选择"添加图片"选项

步骤 07 进入"最近项目"界面，❶选择需要的图片；❷点击"下一步"按钮，如图 9-36 所示。

步骤 08 执行操作后，返回后期处理界面，界面中会出现添加的图片，如图 9-37 所示。点击"下一步"按钮，即可进入发布界面，发布录制好的 K 歌短视频。

图 9-36 选择图片并点击"下一步"按钮

图 9-37 添加的图片

9.2.3 一键出片

快手App的"一键出片"功能非常强大且实用，软件会自动对视频进行调色，并添加合适的背景效果和背景音乐。借助"一键出片"功能，不管是照片还是视频，都可以轻松输出为成品，效果甚至不亚于专业的剪辑师。

下面介绍使用快手App的"一键出片"功能，快速制作短视频效果的操作方法。

步骤 01 进入快速 App 的"玩法库"界面，点击界面中的"一键出片"按钮，如图 9-38 所示。

步骤 02 执行操作后，进入"最近项目"界面，❶选择需要的视频素材；❷点击"一键出片"按钮，如图 9-39 所示。

图 9-38 点击"一键出片"按钮

图 9-39 选择素材并点击"一键出片"按钮

步骤 03 执行操作后，系统会自动分析并编辑视频，并显示"一键出片中"的进度，如图 9-40 所示。

步骤 04 稍等片刻，即可进入视频处理界面，获得模板效果。如果对于模板效果不满意，可以点击"风格"按钮，选择其他主题风格的模板，如图 9-41 所示。

步骤 05 执行操作后，在弹出的对话框中，❶选择适合的风格模板，如 ins 边框；❷点击✓图标，保存风格模板效果，如图 9-42 所示。

步骤 06 返回视频处理界面，点击界面中的"发布"按钮，如图 9-43 所示。用户只需根据提示进行操作，即可在快手 App 中发布视频。

图 9-40　显示出片进度

图 9-41　点击"风格"按钮

图 9-42　选择风格模板并保存

图 9-43　点击"发布"按钮

步骤 07 ▶ 视频发布后，用户可以点击视频预览效果，如图 9-44 所示。

图 9-44　预览视频效果

9.2.4　时光影集

快手App中的"时光影集"功能，会自动将手机某段时间内的照片生成一段短视频。用户可以查看短视频，还可以直接发布该短视频，具体步骤如下。

步骤 01 进入快手 App 的"玩法库"界面，点击"时光影集"按钮，进入"时光影集"界面，点击界面中某个影集的封面，如图 9-45 所示。

步骤 02 执行操作后，会显示"正在生成影集"的进度，如图 9-46 所示。

图 9-45　点击影集封面

图 9-46　显示影集生成进度

步骤 03 ▶ 进入短视频编辑界面，点击"发布"按钮，如图 9-47 所示。

步骤 04 ▶ 自动进入"关注"界面，界面中会显示短视频正在"上传中"，如图 9-48 所示。

图 9-47　点击"发布"按钮

图 9-48　显示短视频正在上传中

步骤 05 ▶ 上传完成后，如果显示"发布成功，再拍一个"，就说明短视频发布成功了，如图 9-49 所示。

步骤 06 ▶ 短视频发布成功后，用户还可以点击短视频封面所在的位置，播放短视频内容，如图 9-50 所示。

图 9-49　短视频发布成功

图 9-50　播放短视频

9.3　6 个视频拍摄技巧

很多人之所以热衷于拍摄短视频，主要在于优质的短视频能够快速引流并成为爆款，而与众不同的视频拍摄手法正是能够快速吸引观看者的秘诀。本节就来介绍6个短视频的拍摄技巧。

9.3.1　随风奔跑

本节主要介绍励志情景剧《随风奔跑》的拍摄技巧。这个视频包括3个镜头，下面分别对其拍摄要点进行讲解。

镜头一：跑向手机

使用小木棍支撑手机，或者用八爪鱼支架固定手机，同时将摄像头放在贴近地面的一侧，低视角拍摄人物奔跑并跨过手机的画面，如图9-51所示。

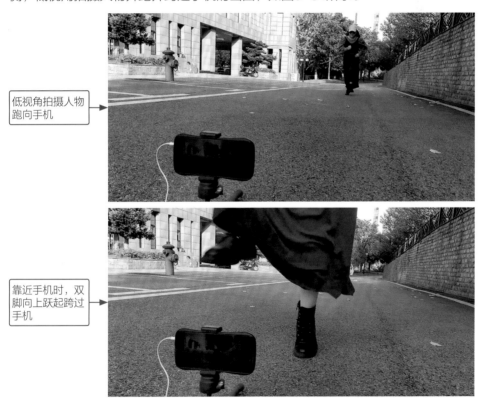

图 9-51　拍摄镜头一的场景

镜头二：跨过手机

在手机中打开慢动作拍摄模式(也可以后期进行变速处理)，然后把手机放在地上，屏幕朝下，摄像头朝上，拍摄人物从手机上面跳过去的动作，如图9-52所示。

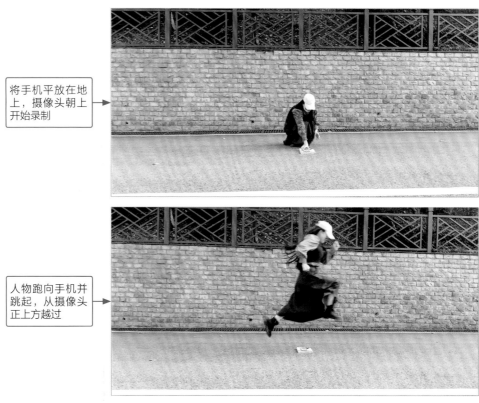

将手机平放在地上，摄像头朝上开始录制

人物跑向手机并跳起，从摄像头正上方越过

图 9-52 拍摄镜头二的场景

镜头三：**跑向远处**

将手机摄像头换一个方向，跟镜头一的取景方向相反，同样采用低视角拍摄人物从镜头上跨过去并向远处奔跑的画面，如图9-53所示。

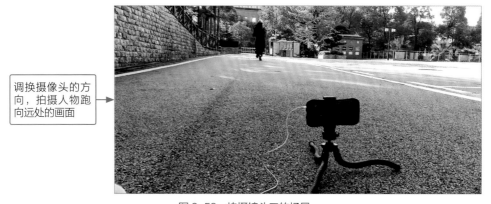

调换摄像头的方向，拍摄人物跑向远处的画面

图 9-53 拍摄镜头三的场景

拍摄完成后，对3个视频素材进行剪辑合成，并添加合适的背景音乐、字幕内容和闭幕特效，即可获得最终的短视频效果，如图9-54所示。

图 9-54 短视频最终效果

9.3.2 漫长等待

我们在看电影时，经常会看到这样的画面效果：明明只有几秒钟的一个极短的片段，却能够给人营造一种漫长等待的感觉。本节就来教大家如何拍出这种具有电影画面感的短视频效果。

用三脚架固定手机，拍摄人物在不同位置走动或者做出其他动作的视频片段，如图9-55所示。

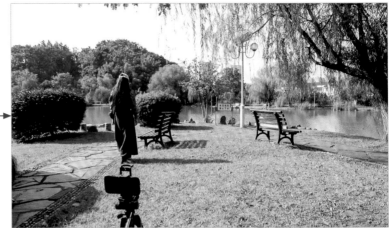

拍摄人物从左侧
走入画面，然后
坐在椅子上的
场景

拍摄人物从右侧
走入画面，然后
坐在椅子上的场
景

拍摄人物从画面
远处走到路灯
下，围绕路灯转
一圈，然后依靠
在路灯上的场景

图 9-55　拍摄 3 段视频素材

　　拍摄完成后，对3个视频素材进行剪辑合成，并添加合适的背景音乐、字幕内容和闭幕特效，即可获得最终的短视频效果，如图9-56所示。

图 9-56 短视频最终效果

9.3.3 桥边姑娘

本节要介绍的是一个真人出镜类短视频《桥边姑娘》的拍摄方法。这个短视频主要分为4个镜头，下面分别介绍其拍摄要点。

镜头一：**下楼梯**

将手机机位放低，拍摄人物下楼梯的场景，如图9-57所示。

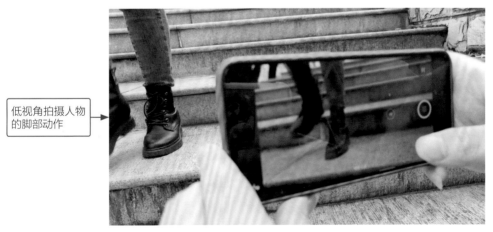

低视角拍摄人物的脚部动作

图 9-57 拍摄镜头一的场景

镜头二：**回眸**

采用跟随运镜的方式，近距离拍摄人物回眸的画面，如图9-58所示。

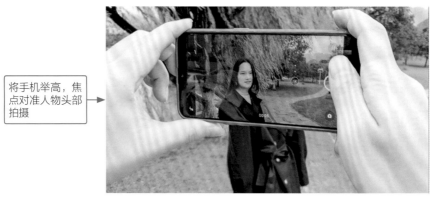

将手机举高，焦点对准人物头部拍摄

图 9-58　拍摄镜头二的场景

镜头三：**撩头发**

用双手固定手机，拍摄人物在镜头前走过去并撩头发的画面，如图9-59所示。

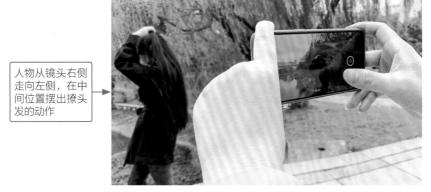

人物从镜头右侧走向左侧，在中间位置摆出撩头发的动作

图 9-59　拍摄镜头三的场景

镜头四：**背影**

将手机放低，用低视角固定镜头，拍摄人物远去的背影，如图9-60所示。

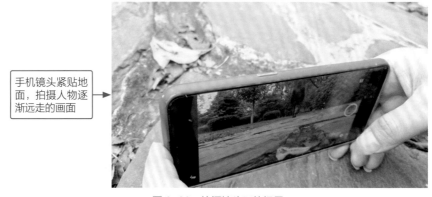

手机镜头紧贴地面，拍摄人物逐渐远走的画面

图 9-60　拍摄镜头四的场景

拍摄完成后，对4个视频素材进行剪辑合成，并添加合适的背景音乐、字幕内容和转场特效，即可获得最终的视频效果，如图9-61所示。

图 9-61　短视频最终效果

9.3.4　衣服变人

本节介绍《衣服变人》短视频的拍摄方法。这个短视频主要分为两个镜头，分别为扔衣服和人物换装跳跃，下面就来介绍其拍摄要点。

镜头一：扔衣服

使用三脚架固定手机，在镜头侧面扔出衣服，如图9-62所示。

开始拍摄后，将衣服扔到镜头前，注意不要将扔衣服的人拍摄到画面中

图 9-62　拍摄镜头一的场景

打开抖音App进入拍摄界面，选择"慢"模式开始录制，扔出衣服后马上暂停，如图9-63所示。

❶选择"慢"模式；❷点击拍摄按钮●；❸在衣服即将落地的时候点击暂停按钮◼

图 9-63　使用抖音录制视频

镜头二：人物换装跳跃

人物捡起衣服并穿上，再录制人物跳一下的画面，在两段视频的中间添加一个"闪白"特效，如图9-64所示。

暂停画面时，人物换装

拍摄人物跳跃的画面

在转场处添加"闪白"特效

图 9-64　拍摄镜头二的场景

发布并预览视频，即可看到"衣服变人"的效果，在衣服即将落地的一刻从中跳出一个人来，拍出仿佛魔术般的神奇效果，如图9-65所示。

图 9-65　短视频最终效果

9.3.5　红包瞬移

本实例介绍的是使用抖音App的分段拍摄功能，拍摄红包瞬移的效果。

打开抖音App进入拍摄界面，使用"标准"模式拍摄手抓红包的画面，在即将抓到红包的时候暂停，将红包换个位置，如图9-66所示。

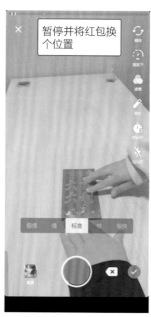

图 9-66　暂停拍摄并更换红包位置

　　重复同样的操作，继续在节奏点暂停，并更换红包的位置，拍出"扑空"的画面效果，如图9-67所示。

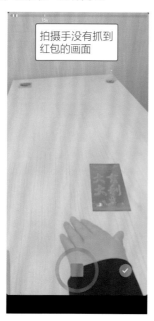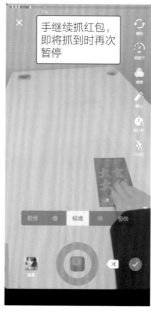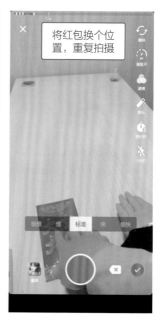

图 9-67　重复操作并继续拍摄

　　以此类推直到拍摄结束，即可查看成品效果。整个短视频给人的感觉是一个人用手去抓桌上的红包，红包总是会自动跑开，如图9-68所示。

图 9-68　短视频最终效果

9.3.6　微风翻书

本节以一本书和一幅耳机作为道具，简单拍摄两个镜头画面，即可制作出微风翻书的短视频效果，下面就来介绍具体的拍摄方法。

镜头一：**翻书**

用八爪鱼支架固定手机，拍摄翻书的场景，如图9-69所示。

拍摄时将手机倒置，摄像头朝下，这样能够获得更低的拍摄视角

图 9-69　拍摄镜头一的场景

镜头二：晃耳机

将书翻到一半左右，即可停止第一段视频的拍摄，然后将书摆好，再拍摄一段晃动耳机并掉落在书上的画面，如图9-70所示。

摇晃耳机时注意观察手机屏幕，让耳机尽量处于中间，使画面更平衡

图 9-70　拍摄镜头二的场景

以上两个镜头拍摄完成后，给短视频添加合适的背景音乐和字幕特效，即可预览最终的效果，如图9-71所示。

图 9-71　预览短视频效果

后期处理篇

第 10 章

修图：使用 App 修出想要的效果

　　有时拍摄的照片可能达不到预期的效果，我们可以使用修图类App对照片进行一些优化和调整。

　　本章以Snapseed、美图秀秀和Lightroom这3款App为例，为大家讲解一些实用的修图技巧。

10.1 4 个 Snapseed 的调整方法

Snapseed是照片后期处理中比较实用的工具，只要使用得恰到好处，就能调出惊艳的照片效果。用户可以通过展开、调色、视角等工具，使光影不足的照片变得完美。

10.1.1 用展开功能二次构图

【效果展示】：二次构图照片的前后对比，如图10-1所示。可以看到调整之后照片下方的画幅增加了，照片的对称性也更强了。

案例效果　　教学视频

图 10-1　照片二次构图的前后对比

在拍摄照片时，由于各种因素的影响，通常很难一次性使画面达到理想的构图效果，此时可在后期处理中，利用Snapseed中的"展开"工具，对画面进行二次构图。下面介绍具体的操作步骤。

步骤 01 打开 Snapseed App，进入默认界面，点击默认界面的任意位置，如图 10-2 所示。

步骤 02 执行操作后，在弹出的面板中，选择图片的添加方式，这里以选择"打开设备上的图片"选项为例进行说明，如图 10-3 所示。

图 10-2　点击默认界面的任意位置

图 10-3　选择"打开设备上的图片"选项

步骤 03 执行操作后，进入"照片"界面，从界面中选择需要二次构图的照片，如图 10-4 所示。

步骤 04 执行操作后，会自动进入"样式"界面，并且界面中会出现刚刚选择的照片，点击界面中的"工具"按钮，如图 10-5 所示。

图 10-4　选择需要二次构图的照片

图 10-5　点击"工具"按钮

步骤 05 执行操作后，弹出工具栏面板，点击栏面板中的"展开"按钮，如图 10-6 所示。

步骤 06 ❶拖曳控制柄，调整控制框的大小和位置，通过二次构图将下边展开，使整个画面呈上下对称的效果；❷点击 ✓ 图标确认修改，如图 10-7 所示。

图 10-6　点击"展开"按钮

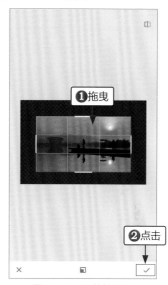

图 10-7　调整控制框

步骤 07 执行操作后，即可预览二次构图的效果，如果对效果满意，可以点击"导出"按钮，导出二次构图效果，如图 10-8 所示。

步骤 08 执行操作后，会弹出导出方式面板，选择面板中的"保存"选项，如图 10-9 所示。

图 10-8　导出二次构图效果

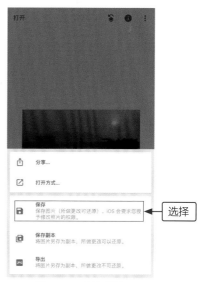

图 10-9　保存图片

步骤 09 执行操作后，会弹出"允许'Snapseed'修改这张照片？"提示框，点击"修改"按钮，如图 10-10 所示。

步骤 10 执行操作后，如果界面中显示"保存成功"，就说明二次构图的效果保存成功了，如图 10-11 所示。

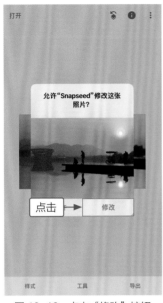

图 10-10　点击"修改"按钮

图 10-11　二次构图的效果保存成功

10.1.2 用工具修复画面瑕疵

【效果展示】：照片瑕疵修复的前后对比，如图10-12所示。可以看到，修复之后的照片中人物脸上的痣消失了。

案例效果

教学视频

图 10-12　照片瑕疵修复的前后对比

图 10-12 照片瑕疵修复的前后对比(续)

如果照片中有十分明显的瑕疵或污点，可以在后期通过"修复"工具把瑕疵修复好。下面介绍具体的操作步骤。

步骤 01 在 Snapseed App 中打开一张照片，点击"样式"界面中的"工具"按钮，如图 10-13 所示。

步骤 02 执行操作后，会弹出工具栏面板，点击工具栏面板中的"修复"按钮，如图 10-14 所示。

图 10-13 点击"工具"按钮

图 10-14 点击"修复"按钮

步骤 **03** 执行操作后，进入照片修复界面，如图 10-15 所示。

步骤 **04** 放大照片中的瑕疵（如人物脸上的痣）所在的位置，用手指轻轻涂抹，如图 10-16 所示。

图 10-15 照片修复界面

图 10-16 放大瑕疵的位置

步骤 **05** 执行操作后，即可对照片中人物脸上的瑕疵进行修复，完成后点击界面下方的 ✓ 图标，如图 10-17 所示。

步骤 **06** 执行操作后，如果对修复效果满意，可以点击"导出"按钮，保存修复效果，如图 10-18 所示。

图 10-17 对人物脸上的瑕疵进行修复

图 10-18 保存修复效果

10.1.3　突出细节增加层次感

【效果展示】：照片突出细节前后的对比，如图10-19所示。可以看到，照片中的细节不仅更突出了，而且有些景物也变得更加立体了。

案例效果　　教学视频

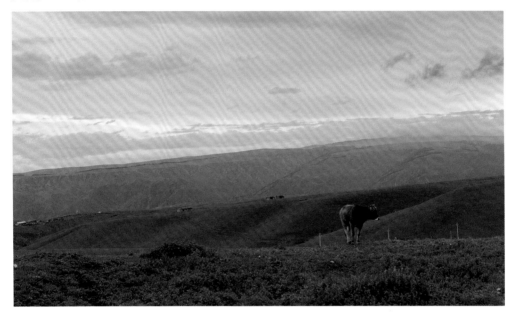

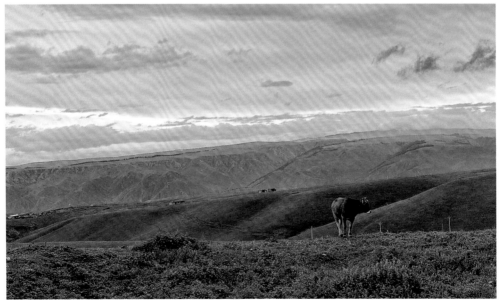

图 10-19　照片突出细节的前后对比

在拍摄照片时，如果光线不好，照片的效果会变得平淡，缺少层次感。对此，我们可以用"突出细节"工具，增加照片的层次感。下面介绍具体的操作步骤。

步骤 **01** 在 Snapseed App 中打开一张照片，点击"样式"界面中的"工具"按钮，如图 10-20 所示。

步骤 **02** 执行操作后，会弹出工具栏面板，点击"突出细节"按钮，如图 10-21 所示。

图 10-20　点击"工具"按钮　　　　　　图 10-21　点击"突出细节"按钮

步骤 **03** 执行操作后，进入突出细节处理界面，如图 10-22 所示。

步骤 **04** 点击突出细节处理界面中的 图标，会弹出一个参数面板，如图 10-23 所示。

图 10-22　突出细节处理界面　　　　　　图 10-23　点击图标

步骤 **05** 选择面板中的选项，通过左右滑动，依次设置"结构"参数和"锐化"参数，如图 10-24 所示。

步骤 06 点击界面下方的 ✓ 图标，并保存照片处理效果，即可获得突出细节后的照片。

图 10-24 设置"结构"参数和"锐化"参数

10.1.4 制造留白充满意境风格

【效果展示】：照片留白的前后对比，如图10-25所示。可以看到，照片中的主体更加突出，新增的文字也更加清楚地表现了照片的主题。

案例效果　　教学视频

图 10-25 照片留白的前后对比

图 10-25　照片留白的前后对比(续)

　　留白是中国艺术作品创作的一种方式，具有指向性，能够吸引观众的视线。下面介绍给照片留白的方法，具体操作如下。

步骤 01 准备一张背景图，如图 10-26 所示。

步骤 02 在 Snapseed App 中打开一张照片，点击"样式"界面中的"工具"按钮，如图 10-27 所示。

图 10-26　白色的背景图

图 10-27　点击"工具"按钮

步骤 03 执行操作后，会弹出工具栏面板，点击工具栏面板中的"双重曝光"按钮，如图 10-28 所示。

步骤 04 执行操作后，进入双重曝光处理界面，点击界面中的▇图标，如图 10-29 所示。

图 10-28　点击"双重曝光"按钮

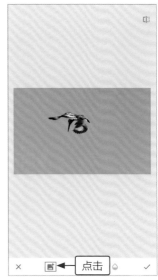

图 10-29　点击图标

步骤 05 添加步骤 01 中的白色背景图，点击⬠图标，如图 10-30 所示。

步骤 06 在弹出的面板中，❶拖曳●图标，调整不透明度；❷点击 ✓ 图标，如图 10-31 所示。

图 10-30　添加白色背景图

图 10-31　调整不透明度

步骤 07 回到主界面，❶点击◈图标；❷在弹出的面板中，选择"查看修改内容"选项，如图 10-32 所示。

步骤 08 可以看到右下方弹出了"双重曝光"和"原图"选项，❶选择"双重曝光"选项；❷点左侧工具栏中的▦图标，如图 10-33 所示。

图 10-32　选择"查看修改内容"选项

图 10-33　新增曝光方式

步骤 09 进入蒙版界面，图片下方中间有一个"双重曝光 100"的数值，❶点击上、下箭头调高或调低数值；❷涂抹照片要留白的区域，调整蒙版的范围；❸点击 ✓ 按钮确认操作，如图 10-34 所示。

图 10-34　进行蒙版擦除

步骤 10 在"工具"面板中，点击"文字"按钮 Tт，进入"文字"界面。❶输入相应的文字内容；❷点击 图标；❸选择文字样式，如图 10-35 所示。

步骤 11 ❶点击 按钮；❷选择文字的颜色，如图 10-36 所示。

图 10-35 输入并调整文字　　　　　图 10-36 选择文字的颜色

步骤 12 点击右下角的 ✓ 图标确认操作，导出并保存照片，即可预览照片的前后对比效果。

10.2 3 个美图秀秀修图美颜的方法

美图秀秀是一款专注照片处理的多功能软件，能快速改变照片的画面效果。本节主要介绍美图秀秀的常用美颜修图技法。

10.2.1 用增高塑形功能拉长画面人物

【效果展示】：增高塑形调整的前后对比，如图10-37所示。可以看到，修图后照片中的人物身材更加修长好看。

拥有高挑的身材是很多人梦寐以求的，使用美图秀秀中的"增高塑型"工具，可以快速让照片中的人物"增高"。下面就来介绍拉长人物腿部的操作方法，使人物的腿部显得更长。

案例效果　　教学视频

步骤 01 打开美图秀秀 App，点击"人像美容"按钮，如图 10-38 所示。

步骤 02 执行操作后，进入"最近项目"界面，从界面中选择需要"增高"的人物照片，如图 10-39 所示。

图 10-37　增高塑形调整的前后对比

图 10-38　点击"人像美容"按钮

图 10-39　选择人物照片

步骤 03　执行操作后，进入照片处理界面，点击界面中的"增高塑形"按钮，如图 10-40 所示。

步骤 04　执行操作后，会弹出一个面板，点击面板中的"增高"按钮，将增高区域中的边界线对准人物的腿部，如图 10-41 所示。

图 10-40　点击"增高塑形"按钮

图 10-41　点击"增高"按钮

步骤 05 调整完需要"增高"的区域后，❶拖曳滑块，进行区域"增高"；❷点击✔图标，如图 10-42 所示。

步骤 06 执行操作后，返回到照片处理界面，点击右上角的"保存"按钮，如图 10-43 所示。保存照片后，即可查看照片的调整结果。

图 10-42　进行区域增高

图 10-43　点击"保存"按钮

10.2.2　用瘦脸瘦身功能打造完美人像

【效果展示】：瘦身瘦脸调整的前后对比，如图10-44所示。可以看到，调整后照片中的人物脸型更完美，身材也更纤瘦。

案例效果

教学视频

图 10-44　瘦身瘦脸调整的前后对比

　　"瘦脸瘦身"是美图秀秀App的主打功能，其不仅能瘦脸，还能瘦腿和瘦腰。下面就来介绍用"瘦脸瘦身"功能塑造照片中更好看的人物形象的方法。

步骤 01　打开美图秀秀 App，点击"人像美容"按钮，打开一张照片。点击照片处理界面中的"瘦脸瘦身"按钮，如图 10-45 所示。

步骤 02　执行操作后，会弹出一个面板，点击"自动"按钮，如图 10-46 所示。

图 10-45　点击"瘦脸瘦身"按钮

图 10-46　点击"自动"按钮

步骤 03　执行操作后，在自动调整瘦脸瘦身面板中，❶拖曳◯图标，增加瘦脸瘦身强度；❷点击✔图标，如图 10-47 所示。

步骤 04　返回照片处理界面，点击界面中的"保存"按钮，如图 10-48 所示。保存后即可查看照片的调整结果。

图 10-47　调整瘦脸瘦身强度

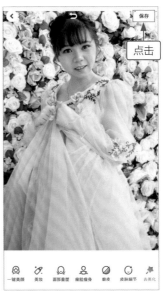

图 10-48　点击"保存"操作

10.2.3　用一键美颜功能展现人物的精致面容

【效果展示】：一键美容调整的前后对比，如图10-49所示。可以看出，调整后画面中的人物更加白皙明艳，五官也更立体。

案例效果　　教学视频

图 10-49　一键美颜调整的前后对比

美图秀秀App的"一键美颜"功能可以让照片中人物的肌肤瞬间变得完美无瑕，并且提供了多个美颜级别，为用户量身打造美丽容颜。下面就来介绍用"一键美颜"功能展现人物精致面容的操作方法。

步骤 **01** 打开美图秀秀 App，点击"人像美容"按钮，打开一张照片。点击照片处理界

面中的"一键美颜"按钮，如图 10-50 所示。

步骤 02 执行操作后，进入美颜处理界面，如图 10-51 所示。用户可以选择"牛奶""原生""辣妹子""自然"和"甜酷"等美颜效果。

图 10-50 点击"一键美颜"按钮

图 10-51 进入美颜界面

步骤 03 ❶选择所需的美颜效果；❷向右拖曳滑块，增加滤镜效果；❸点击✔图标，如图 10-52 所示。

步骤 04 执行操作后，返回照片处理界面，点击界面中的"保存"按钮，如图 10-53 所示。保存后即可查看照片的调整结果。

图 10-52 进行美颜处理

图 10-53 点击"保存"按钮

10.3　3 个 Lightroom 的网红调色方法

　　Lightroom是一款以后期制作为主的图形工具软件，是当今数字拍摄工作流程中不可或缺的一部分。其增强的校正工具、强大的组织功能，以及各种滤镜款式的选择、调整和处理，可以帮助用户加快图片后期处理速度，将更多的时间投入到拍摄中。本节将介绍Lightroom中3款热门的调色技巧，帮助大家调出漂亮、专业的作品。

10.3.1　古风色调

　　【效果展示】：使用古风色调对图片进行调整，调色前后的对比，如图10-54所示。可以看出，调整后的照片色彩更加浓郁，整体效果也更有意境。

案例效果　　教学视频

图 10-54　照片调色前后的对比效果

古风色调以灰色为主调，颜色比较素雅，适合用于古建筑照片的调整。下面就来介绍调出古风色调的操作方法。

步骤 01 打开 Lightroom App，进入"图库"界面，点击界面中的 图标，如图 10-55 所示。

步骤 02 执行操作后，会弹出一个面板，从面板中选择照片的添加方式。这里以选择"从'相机胶卷'中"选项为例进行说明，如图 10-56 所示。

图 10-55　进入"图库"界面点击图标

图 10-56　选择"从'相册胶卷'中"选项

步骤 03 执行操作后，进入"相机胶卷"界面，选择需要进行调色的照片，如图 10-57 所示。

步骤 04 执行操作后，进入照片处理界面，点击界面中的"亮度"按钮，如图 10-58 所示。

图 10-57　选择需要调色的照片

图 10-58　点击"亮度"按钮

步骤 05 执行操作后，会弹出"亮度"面板，拖曳"曝光度"滑块，设置曝光度的参数。参照同样的方法，拖曳滑块，设置面板中的其他参数，调节画面亮度，如图 10-59 所示。

图 10-59　调节画面亮度

步骤 06 ❶点击"颜色"按钮，弹出"颜色"面板；❷设置面板中的各项参数，使画面偏冷色调，如图 10-60 所示。

步骤 07 点击"混合"按钮，弹出"混合"面板，❶设置面板中的各项参数，使画面达到偏冷、偏灰的效果；❷点击"完成"按钮，如图 10-61 所示。

图 10-60　设置颜色参数

图 10-61　设置混合参数

步骤 08 完成操作后，返回上一级界面，❶点击"效果"按钮，弹出"效果"面板；❷在面板中，设置各项效果参数，调节画面的清晰度，如图 10-62 所示。

步骤 09 ❶点击界面上方的 图标；❷在弹出的面板中，选择"导出到相机相册"选项，保存照片效果，如图 10-63 所示。保存后即可查看照片的调整结果。

图 10-62　设置效果参数

图 10-63　保存照片效果

10.3.2　森系色调

【效果展示】：采用森系色调对照片进行调整，调色前后的对比，如图10-64所示。可以看出，调色后的图片效果对比度更强，色彩也更加明艳，画面更有层次感。

案例效果　　　教学视频

图 10-64　照片调色前后的对比效果

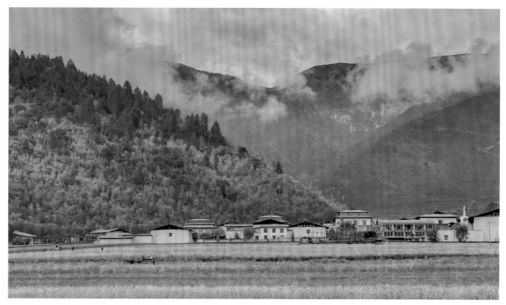

图 10-64　照片调色前后的对比效果(续)

森系的特点是自然清新，颜色偏墨绿色，有着非常养眼的森林色，还带点复古元素。下面就来介绍调出森系色调的操作方法。

步骤 01 ▶ 在 Lightroom App 中打开一张照片，点击照片处理界面下方的"亮度"按钮，如图 10-65 所示。

步骤 02 ▶ 执行操作后，会弹出"亮度"面板，设置面板中的各项参数，如图 10-66 所示。

图 10-65　点击"亮度"按钮

图 10-66　设置亮度参数

步骤 03 ▶ ❶点击"颜色"按钮，弹出"颜色"面板；❷设置颜色的各项参数，如图 10-67 所示。

步骤 04 ▶ 点击"混合"按钮，弹出"颜色混合"面板，❶设置面板中的各项参数；❷点击"完成"按钮，如图 10-68 所示。

图 10-67　设置颜色参数

图 10-68　设置混合参数

步骤 05 ▶ 完成操作后，返回上一级界面，❶点击"效果"按钮，进入"效果"面板；❷设置面板中的参数，使画面更加清晰，如图 10-69 所示。

步骤 06 ▶ ❶点击"亮度"按钮，弹出"亮度"面板；❷点击面板中的"曲线"按钮，如图 10-70 所示。

图 10-69　设置效果参数

图 10-70　调整亮度曲线

步骤 **07** 进入"曲线"调整界面，微调画面中的绿色曲线关键点，使画面呈墨绿色，如图 10-71 所示。

步骤 **08** ❶点击界面上方的📤图标；❷在弹出的面板中，选择"导出到相机相册"选项，保存照片效果，如图 10-72 所示。保存后即可查看照片的调整结果。

图 10-71　微调绿色曲线关键点

图 10-72　保存照片效果

10.3.3　绿粉色调

【效果展示】：采用绿粉色调对照片进行调整，调色前后的对比，如图10-73所示。

案例效果　　教学视频

图 10-73　照片调色前后的对比效果

<p align="center">图 10-73 照片调色前后的对比效果(续)</p>

绿粉色适合一些花草风景照片。下面介绍调出绿粉色调的操作方法。

步骤 01 在 Lightroom App 中打开一张照片,点击照片处理界面下方的"亮度"按钮,如图 10-74 所示。

步骤 02 执行操作后,弹出"亮度"面板。在面板中设置各项参数,降低画面曝光,并提高对比度,如图 11-75 所示。

<table>
<tr><td align="center">图 10-74 点击"亮度"按钮</td><td align="center">图 10-75 设置亮度参数</td></tr>
</table>

步骤 03 ❶点击"颜色"按钮,会弹出"颜色"面板;❷设置面板中的各项参数,如图 10-76 所示。

步骤 04 点击"混合"按钮，进入"颜色混合"面板，❶设置面板中的参数，使画面产生偏绿的效果；❷点击"完成"按钮，如图 10-77 所示。

图 10-76　设置颜色参数

图 10-77　设置混合参数

步骤 05 ❶点击"效果"按钮，进入"效果"面板；❷设置面板中的各项参数，微添加晕影效果，如图 10-78 所示。

步骤 06 点击界面上方的📤图标，保存照片效果，如图 10-79 所示。保存后即可查看照片调整后的效果。

图 10-78　设置效果参数

图 10-79　保存照片效果

第 11 章

剪辑：使用剪映制作热门短视频

　　短视频拍摄完成后，往往还需要通过必要的剪辑来提高视频的质量。剪映是一款热门的短视频制作软件，借助剪映，我们可以快速制作出精彩、有意思的短视频作品。

　　本章以剪映为操作工具，为大家介绍热门短视频的制作技巧。

11.1　制作旅行日记视频

【效果展示】：在旅游时我们可以将旅途的美景拍摄下来，并利用剪映App将其制作成旅行日记视频。这一节我们就来重点学习制作旅行日记视频的一些技巧。完成本节中的操作，并导出视频后，用户即可查看视频效果，如图11-1所示。

案例效果

图 11-1　旅行日记视频效果

11.1.1　制作镂空文字效果

运用剪映App的"文字"功能和"正片叠底"混合模式，制作镂空文字的片头效果。

教学视频

步骤 01　打开剪映 App，点击界面上方的"开始创作"按钮，如图 11-2 所示。

步骤 02　执行操作后，进入"最近项目"界面，❶选择黑色背景素材；❷点击"添加"按钮，如图 11-3 所示。

图 11-2　点击"开始创作"按钮

图 11-3　选择素材并添加

步骤 03 执行操作后，进入视频处理界面，点击"文本"按钮，如图 11-4 所示。

步骤 04 执行操作后，界面下方会出现一个新的面板，点击面板中的"新建文本"按钮，如图 11-5 所示。

图 11-4　点击"文本"按钮

图 11-5　点击"新建文本"按钮

步骤 05 ❶在文本框中输入相应的文字内容；❷在预览区域适当放大文字；❸点击"样式"按钮，如图 11-6 所示。

步骤 06 执行操作后，在弹出的"样式"面板中，❶选择文字的样式；❷点击"动画"按钮，如图 11-7 所示。

图 11-6　添加并设计文字

图 11-7　选择文字样式

步骤 07 执行操作后，在弹出的"动画"面板中，❶选择"缩小"选项；❷拖曳滑块，将动画时长调整为 1.3s；❸点击✅图标，如图 11-8 所示。

步骤 08 执行操作后，黑色背景素材轨道的下方会出现一条文字轨道。点击界面上方的"导出"按钮，保存素材，如图 11-9 所示。

图 11-8　调整动画时长

图 11-9　保存素材

步骤 09 返回剪映主界面，点击"开始创作"按钮，导入视频素材，点击"画中画"按钮，如图 11-10 所示。

步骤 10 执行操作后，在弹出的新面板中，点击"新增画中画"按钮，如图 11-11 所示。

图 11-10 点击"画中画"按钮

图 11-11 点击"新增画中画"按钮

步骤 11 导入刚刚导出的文字素材，❶在预览区域放大视频画面，使其占满屏幕；❷拖曳时间轴至 3s 的位置；❸点击"混合模式"按钮，如图 11-12 所示。

步骤 12 执行操作后，在弹出的面板中，❶选择"正片叠底"效果；❷点击 ✓ 图标，保存效果，如图 11-13 所示。

图 11-12 点击"混合模式"按钮

图 11-13 选择并保存效果

11.1.2 制作开幕片头素材

运用剪映App的"线性"蒙版和"反转"功能，可将文字素材从中间切断，作为片头的开幕素材使用。

教学视频

步骤 01　❶拖曳时间轴至 2s 的位置；❷点击 "分割" 按钮，如图 11-14 所示。

步骤 02　❶选择后半部分画中画轨道；❷点击 "蒙版" 按钮，如图 11-15 所示。

图 11-14　点击 "分割" 按钮

图 11-15　点击 "蒙版" 按钮

步骤 03　执行操作后，会弹出 "蒙版" 面板，❶选择 "线性" 选项；❷点击✔图标，如图 11-16 所示。

步骤 04　返回视频处理界面，❶选择后半部分画中画轨道；❷点击 "复制" 按钮，如图 11-17 所示。

图 11-16　选择蒙版

图 11-17　点击 "复制" 按钮

步骤 05　❶将复制后的轨道拖曳至原轨道的下方；❷点击 "蒙版" 按钮，如图 11-18 所示。

步骤 06 执行操作后，在"蒙版"面板中，❶点击"反转"按钮；❷点击✔图标，应用蒙版效果，如图 11-19 所示。

图 11-18　点击蒙版按钮

图 11-19　应用蒙版效果

11.1.3 制作出场动画效果

运用剪映App中的"向下滑动"和"向上滑动"出场动画，可制作出短视频片头的动画效果。

教学视频

步骤 01 ❶选择复制的画中画轨道；❷点击"动画"按钮，如图 11-20 所示。

步骤 02 执行操作后，会弹出动画选择面板，点击面板中的"出场动画"按钮，如图 11-21 所示。

图 11-20　点击"动画"按钮

图 11-21　点击"出场动画"按钮

步骤 03 ❶选择"向下滑动"选项；❷点击✔图标，如图 11-22 所示。

步骤 04 参照同样的方法，选择画中画的后半部分，❶选择"向上滑动"选项；❷点击 ✔ 图标，如图 11-23 所示。

图 11-22　选择"向下滑动"选项　　　　图 11-23　选择"向上滑动"选项

11.1.4　对素材进行编辑处理

运用剪映App的"分割"和"删除"等剪辑功能，可对视频的各素材
片段进行剪辑处理，保留其精华内容。

教学视频

步骤 01 ❶选择第一段视频轨道；❷拖曳时间轴至 10s 的位置；❸点击"分割"按钮，如图 11-24 所示。

步骤 02 执行操作后，❶选择分割出的前半段视频轨道；❷点击"删除"按钮，如图 11-25 所示。用同样的方法，选取其他视频中合适的画面。

图 11-24　分割视频　　　　　　　　　　图 11-25　删除前半段视频

11.1.5 为视频添加转场效果

在剪映App中可以直接给视频添加转场效果，下面以添加水墨转场效果为例，为大家介绍具体的操作方法。

步骤 01 ▶ 点击第一段视频和第二段视频之间的 I 图标，如图 11-26 所示。

步骤 02 ▶ 在弹出的"转场"面板中，点击"遮罩转场"按钮，如图 11-27 所示。

图 11-26 点击图标

图 11-27 点击"遮罩转场"按钮

步骤 03 ▶ 执行操作后，在弹出的面板中，❶选择"水墨"选项；❷将"转场时长"设置为 1.0s；❸点击"应用到全部"按钮，如图 11-28 所示。

步骤 04 ▶ 执行操作后，I 图标变成 ⋈ 图标，成功添加转场效果，如图 11-29 所示。

图 11-28 设置转场效果

图 11-29 转场效果添加成功

11.1.6　制作视频的片尾特效

运用剪映App的"闭幕"特效，可以制作短视频的片尾，模拟出电影闭幕的画面效果。

步骤 01 进入视频处理界面，点击界面下方的"特效"按钮，如图 11-30 所示。

步骤 02 在弹出的面板中，点击"画面特效"按钮，如图 11-31 所示。

教学视频

图 11-30　点击"特效"按钮

图 11-31　点击"画面特效"按钮

步骤 03 执行操作后，在弹出的面板中，❶点击"基础"选项卡；❷选择"闭幕"选项；❸点击☑图标，如图 11-32 所示。

步骤 04 执行操作后，会出现"闭幕"特效轨道，将轨道拖曳至视频的末尾，如图 11-33 所示。

图 11-32　选择特效

图 11-33　调整特效轨道

11.1.7 为视频添加说明文字

运用剪映App的"文字"功能，可为视频添加说明文字，让观众对视频内容一目了然。

教学视频

步骤 01 ❶拖曳时间轴至片头字幕完全打开的位置；❷依次点击"文本"按钮和"新建文本"按钮，如图 11-34 所示。

步骤 02 ❶在文本框中输入相应的文字内容；❷在预览区域中，调整文字的位置和大小；❸点击"样式"按钮，如图 11-35 所示。

图 11-34　新建文本

图 11-35　添加并设计文字

步骤 03 执行操作后，在"样式"面板中，❶选择文字的样式；❷点击 ✓ 图标，如图 11-36 所示。

步骤 04 执行操作后，返回视频处理界面，调整文字轨道的时长，使其结束位置与第一个转场的起始位置对齐，如图 11-37 所示。

图 11-36　选择文字样式

图 11-37　调整文字轨道

步骤 05 拖曳时间轴至第一个转场的结束位置，进行新建文本的操作。在文本框中，
❶输入相应的文字内容；❷点击 ✓ 图标，如图 11-38 所示。

步骤 06 执行操作后，返回视频处理界面，调整第二段文字的持续时长，如图 11-39
所示。用同样的方法，为其他视频片段添加相应的说明文字。

图 11-38　新建文本

图 11-39　调整第二段文字的持续时长

11.1.8　为视频添加背景音乐

在剪映 App 中可以直接为视频添加背景音乐，下面就来介绍具体的操
作步骤。

教学视频

步骤 01 ❶拖曳时间轴至视频轨道的起始位置处；❷点击"音频"按钮，
如图 11-40 所示。

步骤 02 执行操作后，在弹出的音频设置面板中，点击"音乐"按钮，如图 11-41 所示。

图 11-40　点击"音频"按钮

图 11-41　点击"音乐"按钮

步骤 03 ▶ 进入"添加音乐"界面，选择"旅行"选项，如图 11-42 所示。

步骤 04 ▶ 进入"旅行"界面，点击对应音乐后方的 ↓ 图标，如图 11-43 所示。

图 11-42　选择"旅行"选项

图 11-43　选择音乐

步骤 05 ▶ 执行操作后，↓ 图标会变成"使用"按钮，点击"使用"按钮，如图 11-44 所示。

步骤 06 ▶ ❶选择音频轨道；❷拖曳时间轴至视频结束位置处；❸点击"分割"按钮，如图 11-45 所示。

图 11-44　点击"使用"按钮

图 11-45　分割音频

步骤 07　❶选择多余的音频轨道；❷点击"删除"按钮，即可删除多余的音频，如图 11-46 所示。

步骤 08　执行操作后，点击"导出"按钮，导出视频，如图 11-47 所示。

图 11-46　删除多余音频

图 11-47　导出视频

　　除了本节中介绍的通过点击剪映中的相应板块添加背景音乐外，用户也可以直接搜索音乐名称，为视频添加背景音乐。

11.2　制作三屏视频

　　【效果展示】：三屏视频很适合画面中场景差异不明显的旅拍视频，三幕画面逐渐切换，效果非常好看。本案例的视频最终效果，如图11-48所示。

案例效果

图 11-48　三屏视频效果

11.2.1　制作视频背景效果

教学视频

在三屏视频中，有时候会露出背景。因此，我们有必要先制作一个视频背景，使其不至于影响视频画面的展示效果。下面就来为大家介绍三屏视频的背景制作方法。

步骤 01　在剪映 App 中导入一段白底素材，❶设置轨道时长为 6s；❷点击"比例"按钮，如图 11-49 所示。

步骤 02　执行操作后，在弹出的面板中，选择 9:16 选项，如图 11-50 所示。

图 11-49　添加并设置素材

图 11-50　选择素材比例

步骤 03 返回视频处理界面，点击界面下方的"背景"按钮，如图 11-51 所示。

步骤 04 执行操作后，在弹出的面板中点击"画布模糊"按钮，如图 11-52 所示。

步骤 05 执行操作后，❶选择画布模糊样式；❷点击 ✓ 图标，应用画布模糊效果，如图 11-53 所示。

图 11-51　点击"背景"按钮

图 11-52　点击"画布模糊"按钮

图 11-53　应用画布模糊效果

11.2.2　添加视频画中画效果

三屏视频就是在一个屏幕中同时呈现三个视频的画面，这需要借助剪映App中的"画中画"功能来实现，下面就来介绍具体的操作步骤。

步骤 01 ❶拖曳时间轴至背景素材开始的位置；❷点击"画中画"按钮，

教学视频

如图 11-54 所示。

步骤 02 在弹出的面板中，点击"新增画中画"按钮，如图 11-55 所示。

图 11-54　点击"画中画"按钮

图 11-55　点击"新增画中画"按钮

步骤 03 执行操作后，进入"最近项目"界面。在界面中，❶选择第一个视频素材；❷点击"添加"按钮，如图 11-56 所示。

步骤 04 执行操作后，导入的第一个视频素材会出现在三分屏的中间位置，如图 11-57 所示。

图 11-56　添加视频素材

图 11-57　出现第一个视频素材

步骤 05 参照同样的方法，拖曳时间轴至 1s 处和 2s 处，分别导入第二个和第三个视频。执行操作后，会出现三个视频素材的轨道，如图 11-58 所示。

步骤 06 根据需要，调整轨道时长和在画面中的位置，如图 11-59 所示。

图 11-58　出现三个视频素材的轨道　　　　　图 11-59　调整轨道时长和在画面中的位置

11.2.3　添加入场动画效果

前面我们借助"画中画"功能分别导入视频，每个视频的入场时间是不同的。对此，我们可以为视频添加入场效果，让整个视频更具观赏性。

教学视频

步骤 01 ❶选择第一个画中画轨道；❷点击"动画"按钮，如图 11-60 所示。

步骤 02 在弹出的面板中，点击"入场动画"按钮，如图 11-61 所示。

图 11-60　点击"动画"按钮　　　　　　图 11-61　点击"入场动画"按钮

步骤 03 执行操作后，在弹出的面板中，❶选择"向右滑动"动画效果；❷点击 ✓ 图标，如图 11-62 所示。

步骤 04 参照以上方法，为第二段视频添加"放大"入场动画，如图 11-63 所示；为第三段视频添加"向左滑动"入场动画，如图 11-64 所示。

图 11-62 添加"向右滑动" 　　图 11-63 添加"放大" 　　图 11-64 添加"向左滑动"
入场动画 　　　　　　　　　入场动画 　　　　　　　　入场动画

11.2.4 添加视频边框特效

因为三屏视频是将三个视频同时展现在一个屏幕上，为了让这三个视频的画面更好地区分开来，我们可以为每个视频添加边框特效，具体操作步骤如下。

教学视频

步骤 01 点击视频处理界面下方的"特效"按钮，如图 11-65 所示。

步骤 02 在弹出的面板中，点击"画面特效"按钮，如图 11-66 所示。

图 11-65 点击"特效"按钮 　　　图 11-66 点击"画面特效"按钮

步骤 03 执行操作后，在弹出的面板中，❶点击"边框"按钮；❷选择边框效果，如"录制边框"；❸点击✓图标，如图 11-67 所示。

步骤 04 ❶调整特效轨道的时长，对齐视频轨道；❷点击"作用对象"按钮，如图 11-68 所示。

图 11-67　选择边框效果

图 11-68　点击"作用对象"按钮

步骤 05 执行操作后，在弹出的面板中，选择第一段素材添加"画中画"选项，如图 11-69 所示。

步骤 06 参照同样的方法，为第二段和第三段素材添加边框效果，如图 11-70 所示。执行操作后，导出视频即可。

图 11-69　选择"画中画"选项

图 11-70　继续为素材添加边框效果

11.3 制作希区柯克卡点视频

【效果展示】：希区柯克卡点视频，是将照片制成视频，让人物在背景变焦中动起来，视频效果非常立体。本节介绍制作希区柯克卡点视频的相关技巧，视频的最终效果，如图11-71所示。

案例效果

图 11-71　希区柯克卡点视频效果

11.3.1 将照片制作成视频素材

剪映App的"踩点"功能能够自动标记背景音乐中的节拍点，用户可以根据这些节拍点来调整素材的切换位置，轻松制作出卡点短视频效果，具体操作步骤如下。

教学视频

步骤 01 打开剪映 App，进入"剪辑"界面。点击界面上方的"开始创作"按钮，进入"最近项目"界面。在该界面中，❶选择多张照片素材；❷点击"添加"按钮，如图 11-72 所示。

步骤 02 执行操作后，进入视频处理界面，刚刚添加的照片会自动出现在视频素材轨道中，如图 11-73 所示。

图 11-72　添加照片素材

图 11-73　视频处理界面

步骤 03 ❶添加合适的卡点背景音乐，选择音频轨道；❷点击"踩点"按钮，如图 11-74 所示。

步骤 04 执行操作后，会弹出"踩点"面板，❶开启"自动踩点"功能；❷选择"踩节拍 I"选项，自动添加节拍点；❸点击✔图标，如图 11-75 所示。

步骤 05 执行操作后，音频轨道中出现黄色的点，就说明节拍点添加成功了，如图 11-76 所示。

步骤 06 选择第一张照片，适当调整其播放时长，与黄色的节拍点保持一致，如图 11-77 所示。用同样的方法，调整其他视频片段的长度，与各个节拍点对齐，并删除多余的背景音乐素材。

图 11-74 点击"踩点"按钮

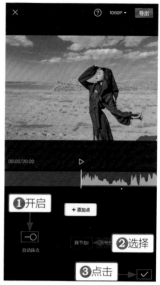

图 11-75 添加节拍点

图 11-76 节拍点添加成功

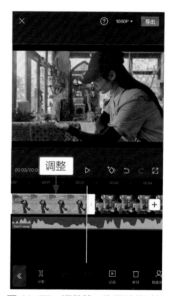

图 11-77 调整第一张照片的时长

步骤 07 点击照片之间的 I 图标，如图 11-78 所示。

步骤 08 执行操作后，会弹出"转场"面板。在面板中，❶选择需要的转场效果；❷拖曳○图标，设置转场时长；❸点击 ✓ 图标，如图 11-79 所示。

步骤 09 执行操作后，如果 I 图标变成 ⊠ 图标，说明转场效果添加成功了，如图 11-80 所示。

步骤 10 参照同样的方法，在第二张和第三张照片之间添加转场效果，如图 11-81 所示。执行操作后，即可完成卡点短视频的制作。

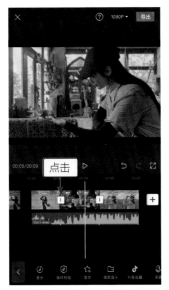

图 11-78　点击图标

图 11-79　设置转场效果和时长

图 11-80　转场效果添加成功

图 11-81　继续添加转场效果

11.3.2　对素材进行调节处理

　　如果用户觉得素材的色调需要进行优化，可以借助剪映App进行调节处理，具体操作步骤如下。

教学视频

步骤 01　点击剪映 App 视频处理界面中的"调节"按钮，如图 11-82 所示。

步骤 02　执行操作后，会弹出"调节"面板，点击面板中的"色调"按钮，如图 11-83 所示。

图 11-82　点击"调节"按钮

图 11-83　点击"色调"按钮

步骤 03 执行操作后，在弹出的"色调"面板中，拖曳◉图标，设置色调参数，如图 11-84 示。

步骤 04 ❶点击"色温"按钮；❷拖曳◉图标，设置色温参数；❸点击✔图标，如图 11-85 所示。

图 11-84　设置色调参数

图 11-85　设置色温参数

步骤 05 执行操作后，视频轨道下方会生成调节轨道，如图 11-86 所示。

步骤 06 调整调节轨道的长度，给所有视频素材应用调节效果，如图 11-87 所示。

图 11-86　生成调节轨道

图 11-87　调整调节轨道的长度

11.3.3　为素材添加氛围特效

教学视频

在剪映App中，用户可以通过氛围特效功能，为视频素材营造独特的氛围，具体操作步骤如下。

步骤 01　在剪映 App 视频处理界面中，点击"特效"按钮，如图 11-88 所示。

步骤 02　执行操作后，在弹出的特效面板中，点击"画面特效"按钮，如图 11-89 所示。

图 11-88　点击"特效"按钮

图 11-89　点击"画面特效"按钮

步骤 03　执行操作后，在弹出的面板中，❶点击"氛围"选项卡；❷选择合适的氛围

特效；❸点击 ✓ 图标，如图 11-90 所示。

步骤 04 执行操作后，视频素材轨道的下方会生成一条氛围特效轨道，如图 11-91 所示。

图 11-90　选择氛围特效

图 11-91　生成氛围特效轨道

步骤 05 调整氛围特效轨道的长度，确定其应用范围，如图 11-92 所示。

步骤 06 参照以上方法，为其他视频素材添加相应的氛围特效，如图 11-93 所示。

图 11-92　调整氛围特效轨道的长度

图 11-93　为其他视频素材添加氛围特效

11.3.4　为照片增加运动效果

照片素材的画面是静止不动的，用户可以通过剪映App的"3D运镜"功能，让画面动起来，具体操作步骤如下。

教学视频

步骤 01 ❶选择第一张照片；❷点击"玩法"按钮，如图 11-94 所示。

步骤 02 执行操作后，会弹出"玩法"面板，选择面板中的"3D 运镜"选项，如图 11-95 所示。

图 11-94　点击"玩法"按钮

图 11-95　选择"3D 运镜"选项

步骤 03 执行操作后，会显示生成"3D 运镜"效果的百分比，如图 11-96 所示。

步骤 04 3D 运镜效果生成后，点击 ✔ 图标，为第一张照片添加"3D 运镜"效果，如图 11-97 所示。

图 11-96　显示生成效果的百分比

图 11-97　为第一张照片添加效果

步骤 05 参照以上方法，分别为第二张照片和第三张照片添加"3D 运镜"效果，给照片增加运动效果。点击界面上方的"导出"按钮，导出视频。